大觉大梦

袁龙海画集

上海文化出版社

图书在版编目（CIP）数据

大觉大梦：袁龙海画集 / 袁龙海绘 . -- 上海 ：上
海文化出版社，2022.12
ISBN 978-7-5535-2642-3

Ⅰ．①大… Ⅱ．①袁… Ⅲ．①中国画－作品集－中国
－现代 Ⅳ．① J222.7

中国版本图书馆 CIP 数据核字 (2022) 第 212791 号

封面题字：韩天衡
封底篆刻：郑小云

出 版 人：姜逸青
责任编辑：赵光敏
装帧设计：陈惠东

大觉大梦 · 袁龙海画集

作　者：袁龙海
出　版：上海世纪出版集团　上海文化出版社
地　址：上海市闵行区号景路 159 弄 A 座 3 楼　邮编 :201101
发　行：上海文艺出版社发行中心
　　　　上海市闵行区号景路 159 弄 A 座 2 楼 206 室　　邮编 :201101
印　刷：上海华教印务有限公司
开　本：889×1194　1/16
印　张：11
版　次：2022 年 12 月第一版　2022 年 12 月第一次印刷
书　号：ISBN 978-7-5535-2642-3/J.592
定　价：160.00 元

告读者　如发现本书有质量问题，请与印刷厂质量科联系
电　话：021-66243241

2016 年 8 月，在加拿大班夫国家公园哥伦比亚冰原冰川，感悟自然造化

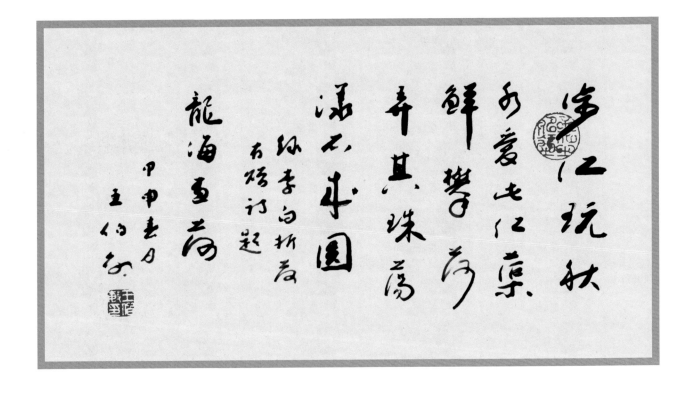

题词 / 王伯敏（著名美术史论家、中国美院教授）2004 年

涉江玩秋水，爱此红蕖鲜。攀荷弄其珠，荡漾不成圆。
录李白折荷有赠诗，题龙海画荷，甲申春月王伯敏。

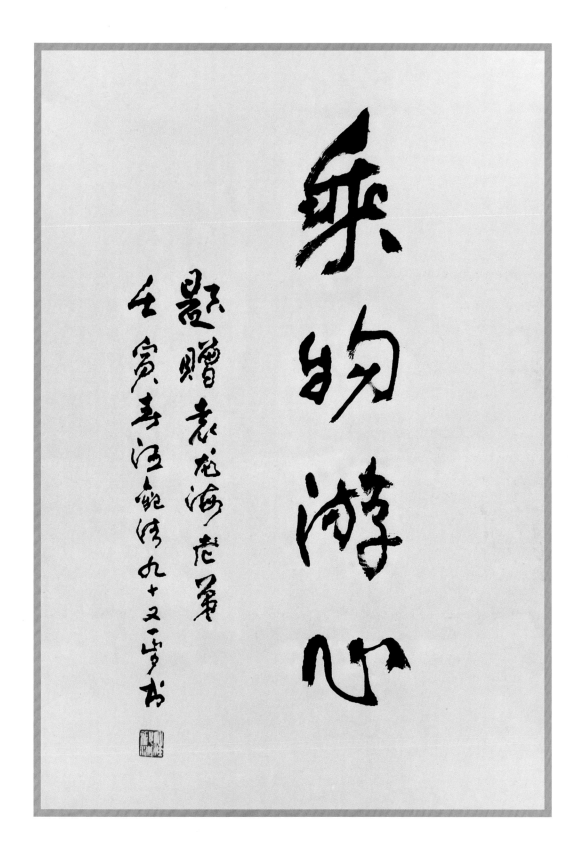

乘物游心

题赠袁龙海老弟

壬寅春汪观清九十又一岁书

题词/汪观清（中国美术家协会会员、上海文史研究馆馆员、上海民盟书画院院长）2022 年
乘物游心　题赠袁龙海老弟。壬寅春汪观清九十一岁书。

目录

序 一

观袁龙海的画

韩 硕

去年（2020）年底某一天，我在整理书刊时，翻到袁龙海好些年前为我写的一篇评论，重读旧文，倍感亲切，便发信给龙海叙旧。当晚却意外收到他发来的一组他的中国水墨作品，其水平的专业、功力之深厚，让我着实吃了一惊。

原本只知道龙海是一位资深编辑和专栏作家，甚至还和他有过一次同赴俄罗斯参加绘画交流展的远行，却不知道他还是一位丹青高手。这不仅说明我有多粗疏，对朋友不够关心，也突现了龙海的低调为人。他醉心作画，把精力完全投入他热爱的事情中，没有丝毫张扬，也从不"显摆"。日常他就是这样一个人，温和、谦逊、热心、不卑不亢，专注地生活。

因为工作需要，龙海在他所工作的刊物中开辟专栏，对当今书画家进行评论及访谈。他对待这项工作极为认真，他原本就熟知书画艺术状况和动向，并对此颇多研究与思考，但确定每个受评论者后，都必再深做功课，然后列出详细的提纲，一一做采访，而在成文后，尤其是权威专家对谈部分，都要与对方核定，以确保不误录别人的观点……他坦诚而敏锐，总是深入了解受访者的艺术道路和艺术思想，再以自己的风格和视角撰文。

他的评论没有晦涩难懂的文字和泛泛而谈的套路。通俗明白的表达里，让人过目不忘的是开阔的文化视野与厚实底蕴，是稳重又灵动的思想，是惟妙惟肖的语言、精准的刻画和对人物精髓的捕捉及把握。阅读他一篇篇文章，我清晰地感受到他笔端所呈现的书画家在时代长河中的真实脚步，体会到他做着了不起的事情。而我作为被访者之一，更是深深感触于龙海评论的与众不同和独特魅力，例如，他在采访我时，我因词不达意和木讷，被他描述得栩栩如生，我自己看了都忍俊不禁。

龙海在绘画上同样取得可人的成绩。他自小对书画情有独钟，幼受庭训，又先后得到顾飞、韩天衡等名师指点，在他的艺术成长历程中，非常重要的是他的勤奋和钻研，他平时从事文字工作，硬是从繁忙的工作中挤出时间学习书画，研读画论并努力实践，几十年从不间断。

龙海的书画涉及面广，花鸟草虫、山水人物、金石书法无所不能。他善于思考，严谨地构筑自己的理论体系，敬重传统，又拒绝抱残守缺、泥古不化的观念。因此他在向传统、向他人学习的同时，强调创作灵感、创作素材来源于生活，重视到大自然去观察、写生。他认为只有这样，才能不同于古人、他人的深切感受，才不会千人一面，从而创作出属于自己风格的作品来。

在他众多的作品中，我尤喜欢他的花鸟画。他的花鸟画笔墨舒展，来自传统，博采众长，又显现出个性，鲜活而富有韵味，作品《秋色赋》《酣》的笔墨，游动自由酣畅笃定，画出了我们习以为常的季节与生灵的气息，更绘出了物体与自然的空间感、故事感、瞬息感。他画荷花，取法于八大、张大千、谢稚柳，八大的精练、张大千的华贵、谢稚柳

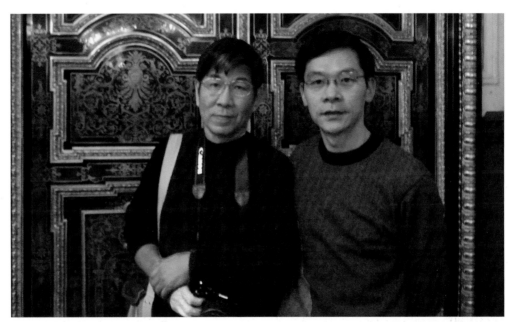

2007年，韩硕、袁龙海在俄罗斯《冬宫》留影

的清雅都是他的所取之长，他痴迷于画荷，曾多年找不到内心的感觉，于是不断地写生、观察，突然开悟，在借鉴传统中，终究生成自己特别的感受和笔墨造型。他的荷千姿百态，张弛有度，尽显植物天然而鲜活的生命感。据我所知，龙海自小习字，先是柳颜，后又摹学百家，终自成一体。可贵的是，书法用笔在他的花鸟画中发挥得淋漓尽致，也是他花鸟画中的一个突出亮点。

我曾问龙海他作画最高的目标是什么，他回答：创作状态升华到"逍遥游"的境界。我追问，他又讲了庄子梦蝶的典故。我揣度：他作画，一定常常会有物我两忘的感受，分不清我是荷，还是荷是我了。由此我又想到他的《枇杷》《秋色赋》《酣》以及"荷系列""山水系列"等作品，他追求的不仅仅是一种境界，而且是万物的精神以及此中的丰富与本色、共存和和洽。

龙海绘画，贵在起点高。他作画专注，心无旁骛。自身的品格加上努力修炼，他的画品自然就高，朋友们评点他画的荷如是说："笔墨间没有尘世间的浮躁和名利场上的世俗。"这也正是龙海为人处世的写照吧。

2021年12月

（作者系中国美术家协会理事、上海中国画院原副院长）

序二

无声之美韵

郑 重

　　袁龙海和我是同道，吃的都是新闻这碗饭。不过他是从丹青艺术殿堂中走出来的，身上自然要带一点艺术的仙气，饭碗里也难免带着色香，吃得很潇洒。

　　龙海是白面书生，文雅得平静如水，给人留下深刻的印象。画如其人，他笔下的水墨花卉，淡雅清纯，生动灵秀，有着一种无声的美韵。

　　画坛多年来就议论了这样的话题，中国水墨写意画向何处去？这并不是舆论有什么不公平，而写意画中文人精神消退，群魔乱舞所致。如何让文人精神回到写意画中去，这本身就是一个挑战。再者人们的欣赏情趣发生了变化，工笔重彩画的复苏，受到人们的钟情，这又是另一种挑战。面对着内在的和外在的两种挑战，水墨写意画就处于进退

2010 年夏，郑重先生光临寒舍作指导

10

两难的境地。

　　龙海也不例外。从某一张画上也许看不出这种矛盾，如果从某一个系列、某一时期的作品来看，就可发现他要为摆脱写意画的难堪境界所作的探索。他从传统走向现代，又从现代回到传统，有时传统多一些，有时现代多一些。他要使两者融为一体，追求空灵飘逸之美。舒展个性是龙海艺术的主调，有时也吸取汉砖画、雕塑的装饰性来增加画的朴厚拙重感。龙海曾言："很久以前曾为打入传统而苦恼，后来又为苦苦寻找自己的风格而苦恼。"他所说的正是这个过程。

　　现在我不敢说龙海的艺术探索已经取得成功，但我敢说他将来会取得成功，因为他知道要取得成功所必须具备的条件。他说："传统是一笔遗产，不可丢，要丢的是抱守残缺、泥古不化的观念。"他说："我的绘画，以文人画为基调，而以文学修养、人格力量和绘画技巧这三方面作为我目前遵守、把握的要素。"他说："我师法古人，师法今人，更师法自然而去体悟。"他说："我认为，风格的形成是一个自然的过程。"他的这些话，都是画画的感悟中得来，我概括之为：讲修养、讲传统、讲技巧、感悟自然，不急于求成。还有一点是他自己没讲的，他具备着艺术天赋。

　　龙海给我讲了一个有趣的故事：在他二十六岁的时候开过一个画展，他的外公美术家韩尚义批评他："急于求成，胆大妄为。"他当时的回答："你有你的想法，我有我的想法。"还是坚持把画展开了。自那以后，他又画了十六年，在他今天四十岁回忆往事时说："搞国画很难，现在才知道外公的话是对的。"这样的感悟可以说在走向成功的路上把他提升了台阶。

　　皖南山村的那片荷塘给他留下难以忘怀的印象。龙海爱画荷，画了多年，找不到感觉。那次他见到了荷塘，对景写生，又采回几朵莲蓬，插在瓶中，莲蓬干枯了，他还是对枯荷写生，画了两年，突然开窍。他现在画荷运用自如，画风界于张大千的华贵和谢稚柳的清雅之间。"竦修干以凌波。"他笔下的荷花就是这个样子。

　　一个清清瘦瘦的上海人，一个悠闲洒脱的艺海拾贝者，面对着大海，不去逐浪弄潮，在海滩上漫不经心地捡着，身后留下了一长串脚印，在阳光下闪现着超然尘外的清气。

2003 年 12 月

（作者系作家、学者、评论家、上海《文汇报》高级记者）

龙海赤子

张光武

　　读文知人，阅画品趣，常常是我们接触、认识一个画师、文人和他的作品时有意无意的切入点。典型一点的例子如丰子恺，我们这代人和我们的上一代，正是从丰先生充满生活情趣的书画文字中，一步一步走进他那豁达、诙谐又充满温情的佛性世界，吮吸、接受着从他书画文字中洋溢开来的人生开蒙教育。换而言之，丰子恺先生的书画文字，其实是他感悟世界、感悟人生的佛性精神的晕化和诠释。由是展开，一个画师、文人，如若真要让自己的作品感动到别人，则首先当有属于自己的精神的东西，譬如，他对世界的认知，对真善美的追求，对生活的热爱。这些，袁龙海兄都具备，也可以说，正是我对龙海兄认识的开始。

　　我与龙海兄相识，是在四五年前民盟上海美术工作者联合总支组织的一次活动中，我在这个团体中有许多朋友，比如吴寒松、张伟（智栋）、吴圣麟、王正、喻军、蔡梓源……当然，还有袁龙海。

　　近五六年间，我跟龙海兄断断续续有过多次的接触，我总认为，那是一种缘分，是书画缘、文字缘，是人生的缘分，这种缘分中，包含了龙海兄难能可贵的热情。随着接触的深入，我开始喜欢龙海兄的书画和他的文字，因为他的书画和文字都很真，字字笔笔，都像是从他纯真的心底直接流出来的。画解意境，文如其人，读龙海兄的书画文字，如见其人，感觉很像。

　　好学不倦，是龙海兄品质的显像。龙海兄曾受业于韩天衡、顾飞和方攸敏，进入上海大学美术学院后又得俞子才、顾炳鑫、陈家泠诸先生传授。学人无常师，画界尤其。譬如前辈画师潘君诺便是一例，他曾与尤无曲等在严惠宇的云起楼学习、临摹宋元明清诸家画艺，犹攻白阳、青藤、石涛，又先后师从赵叔孺、郑午昌，学而不厌，最后博采众长，成就自己。作为画界后辈，好学、从师，也是龙海兄身上十分明显的特征，正是有了画界前辈渴求进取、好学不倦精神的传承，使龙海兄在后来工作中与众多名家过从又受益，其中有陈佩秋、汪观清、张桂铭、杨正新、夏葆元等。

　　龙海兄的画作，既师法当代大家，更得益于对古人画艺的向往和揣摩，他的山水、花鸟，有大千和谢稚柳的墨痕，更能得见八大的遗韵风骨，他的荷，他的鱼，神追当年山人云展，我最喜读的是他笔下各种姿态的游鱼，从中可以想及他在摩追前人的作品上付出的辛勤努力，又映照出他"海阔鱼跃"的精神向往。

　　几年前，龙海兄曾邀约我同往拜访沪上资深报人、书画评论家郑重先生，龙海对郑老的敬重有加、谦谦执弟子礼，给我留下了深刻的印象。

　　后来，我又得知，龙海兄的山水画曾受业于顾飞女史，作为中国画界的女杰，顾飞是近代画坛巨擘黄宾虹的入室弟子，到龙海兄，应该是朴存老人门下第三代了。

　　龙海兄在学艺路上，又多次得到当代画界名宿汪观清先生的扶持。曾多次听龙海兄提到顾、汪二位，在龙海兄心里，他们都是令他受益终生的良师。

　　认真，是龙海兄的另一个特点，在我看来，他的认真，几乎到了顶真的程度。龙海兄曾受民盟上海市委委托主编《美联风华——民盟上海美联总支发展历程》一书，据我

2022 年与张光武先生合影

所知，他为此曾竭尽心力，力求此书的尽善尽美，我本人也真切感受过他的那份认真踏实。我又曾受他邀请出席了"戏剧电影美术家韩尚义先生百年诞辰"纪念座谈会，那次座谈会是在上海文艺会堂举行的，虽是雨天，却是名流齐集，济济一堂，座谈会庄重、热烈，十分成功，后来我才知道，那次座谈会是龙海兄协同上海电影家协会一起策划组织的。龙海兄又受上海影协委托，编撰了《幕后人杰——纪念著名戏剧电影美术家韩尚义百年诞辰》集。我知道，这些都是龙海兄的认真执着和充沛热情的努力成果。同时，龙海兄又十分认真地珍视自己努力的成果，珍视来自众人的赞许和肯定，正是这份认真、这份珍视，促使龙海兄一步一步，踏实地行进在人生和事业的道路上，同时，这样一种生命的态度，足以成为后来者争取成功的借鉴。

这样，又引出我对龙海兄的另一个深刻的印象：他难能可贵的热情。龙海兄对人热情，对事热情，而这样一种出自真诚的热情，都来自他对这个世界的热情，对人生的热情，对生命的热情。龙海兄曾对我说："一个人活着，总应该为这个世界留下点东西。"他这么想着，也这么做了，有了这样一种动力，他对这个世界，始终是一种生气勃勃、热情似火的态度。龙海兄十二年前患重病，治疗的同时注意用中药调养，五十岁时自己刻了一方"药翁"章，"药翁"成了他的别号，与篆刻名家孙慰祖刻的"能婴儿"章，经常钤印于书画作品中，是否也是冥冥之中的安排？他开始做自己喜欢的事，始终不渝地用画笔、用文字、用歌喉尽情讴歌生命，讴歌世界，讴歌美，并以这种热情影响、鼓舞着他的朋友们。

所以，我想，我们今天读袁龙海的画、读他的文字，其实正是在走近一个激情似火的赤子之心，在这个读取、感受的过程中，我们似能看到千百年来带着张扬激情向我们走来的诗人、画家的身影，看到了一种文化精神和艺术精神在当今时代的传承和延续。

2021 年 11 月

（作者系作家、民盟市委原宣传部负责人）

荷缘
——与龙海交往印象记

过哲峰

　　袁龙海先生与我曾是劳动报同仁。他是美术编辑，在报社时原本我跟他交往并不多。仅得知他家学渊源，受其叔祖公，中国戏剧电影舞台美术先驱韩尚义的启蒙，自幼耳濡目染，钟情丹青笔墨，后又进高等美术学府深造，毕业后在本职工作之余，勤奋耕耘数十载，成为一名卓有建树的画家。

　　应该说，我跟龙海更多的交往乃至友情，缘自他画的荷花。

　　我小时候也喜爱画画，但以后受累于求学和工作，可叹早已荒芜。一天，我和龙海同一天上夜班，在跟他切磋沟通报纸版样设计之暇，闲聊起中国画和中国画家来，交谈甚欢，受益匪浅。不日，龙海送了我一册他的画集，封面"袁龙海画册"五个大字，由国画大师陈佩秋题写。披读画册，有山水，有花鸟，我对龙海直言，最喜爱他画的荷花了，清雅高洁，水墨氤氲，蒙蒙眬眬、如水似雾。想不到，不久龙海慨然赠予我一帧装裱了的荷花小品，我欣喜不已，并一直珍藏着。

　　从此，我俩的交往渐渐多了起来，又渐渐建立起了友情，以至2006年龙海离开报社，供职于上海市文联主办的《上海采风》杂志社，第二年我退休了，仍然与他保持着联系，近年有了微信，往来更是频频。

　　龙海善画山水，后又专攻花鸟，尤以荷花著称，其画风在"张大千的华贵和谢稚柳的清雅之间"（郑重语）；《晚风暗递菱荷香》深得著名美术史论家王伯敏先生赞赏，王老书录李白《折荷有赠》："涉江玩秋水，爱此红蕖鲜。攀荷弄其珠，荡漾不成圆"诗句相赠。他的《漫步荷塘听风雨》曾参加2003年文化部举办的"中国名人书画大展"，荣获一等奖；翌年，荷花系列作品五幅，又被联合国开发署选为礼品。可见一斑。

　　多年后我思忖，龙海爱画荷，恐怕既是荷花出污泥而不染，濯清涟而不妖；又在于荷花的中通外直，不蔓不枝，看似弱弱纤纤，迎风而曳，然从不改初衷；更在乎她花开不语，花落不伤，枯荷在秋雨中疏影横斜，然清骨傲然，风韵犹在。我想，这正是龙海对艺术和人格、人生的执著追求。

　　"小荷才露尖尖角，早有蜻蜓立上头""接天莲叶无穷碧，映日荷花别样红""留得残荷听雨声"，诠释了不同时节的荷韵。秋荷谢流年，是荷花对岁月的感恩。古人云：人生二十弱冠，三十而立，四十不惑，五十知天命，六十花甲……如今，龙海将步入花甲之年。但是，他始终感恩一路上贵人指引。其中，在2017年韩尚义诞辰一百周年之际，他深情赋诗一首《致我的引路人》：

多少次无语哽咽　迷离徘徊
皓月星空　罗香楼头
精疲力竭睡去
您又来我梦里探幽
偎我肩膀温存笑语
画到枯木逢春
……
感恩我的引路人
水墨云烟几十载
给予我苦海与摆渡
给予我救赎与甘露
感恩灵魂的飞扬

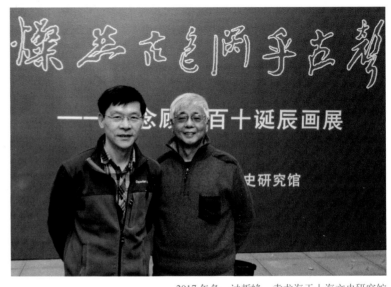

2017年冬，过哲峰、袁龙海于上海文史研究馆

　　2017年底，上海电影家协会在市文艺会堂主办"纪念著名戏剧电影美术家韩尚

义诞辰一百周年研讨会",龙海推荐上海影协邀我参加,他作为后辈在会上发言,他受上海影协委托编撰的《幕后人杰》一书同时在研讨会上发布。龙海对其叔祖公韩尚义的感恩之情溢于言表。

龙海转益多师,颇有艺缘。在他十七岁至二十岁时,先后受业于程十发的学生方似敏,黄宾虹的入室女弟子顾飞及顾飞的先生裴柱常。二十二岁时又受业于韩天衡先生。在上海美院求学期间,又得到俞子才、顾炳鑫、陈家泠、戴明德等海派名家系统指导。

2017年,他受顾飞公子裴吉先生委托,全力以赴协同上海文史研究馆,策划、筹办"顾飞百十诞辰画展暨研讨会"。为撰写纪念文章,龙海搜阅了《顾飞画集》《梅竹轩诗词》《黄宾虹传记年谱合编》《黄宾虹书信集》等许多著述,在《上海采风》杂志上发表了《灿然古色渊乎古声——及顾飞其人其艺》万余字长文。一天,他又邀约我一起参观画展,边参观边跟我讲述顾飞的传奇生平。龙海饱含深情地说,几乎每次或多或少听到顾飞心目中的黄宾虹,有的是重复的内容,然而对他来说就是一次次反复的提醒与砥砺:"黄先生一生勤奋,一生累计创作书画至少达到两万幅。他常常告诫学生,不要为外面的名利所诱惑,毁誉由人,毁誉不由人。"这种宠辱不惊的精神,犹如荷花的不悲不喜、无怨无悔,无疑又潜移默化地传承给了龙海。

"无悔的艺术痴迷者",龙海曾这样评述自己。龙海书画创作很投入,工作起来也很投入,往往忘了时间。2009年,突然大病一场,经救治,过了鬼门关。龙海告诉我,病后十一年间,他已周游世界三十多个国家。2016年他来到以色列耶路撒冷,作为一座宗教圣城,耶路撒冷是犹太教、伊斯兰教和基督教的发源地。为了学习了解耶路撒冷的宗教历史、文化艺术,龙海在出行前阅读了颇为晦涩难懂的《耶路撒冷三千年》一书,作了不少笔记。在耶路撒冷古城,龙海随团一路探访,当经过耶稣受难的苦路十四站后,得"圣灵"感应,他唏嘘不已。在记录耶稣与十二门徒告别的"最后的晚餐"发生地,导游让他诵读《圣经》中的有关章节,达·芬奇名画《最后的晚餐》浮现在眼前,读着读着,龙海泪流满面。他曾动情地告诉我:书画艺术是长跑项目,他决心用毕生的虔诚参悟艺术的本质,将人生感悟寓以笔端,创造出富有生命力的艺术风格。

龙海不是教徒,正如不是居士的他领悟禅境和荷莲一般,他也深切感受到了基督的苦难与救赎,因为他阅历了世间沧桑和人生跌宕。我想起在那一池岁寒秋荷间,一支支饱含着籽实的莲蓬,反而具有了一种荷花盛开时所没有的丰硕和美丽……

经历风霜洗尘,荷花将精华奉献给了莲子,莲子象征着奉献和传承。

据悉,近五年来,他休息日任教于恩师、篆刻书画大师韩天衡创办的"韩天衡艺术传承交流中心",像莲子那样,担负起了一份奉献和传承。"真诚、严谨、传承、成果",这是韩天衡校长在建校之初立下的校训。龙海遵循校训,认真备课、授课、示范,深得学员敬爱,在2020年,第二十五届全国中小学绘画书法作品比赛中,他辅导的许多学生获奖,五位获得一等奖。

此外,他还经常下街道社区为企业白领讲授海派书画,传播艺术的种子。龙海曾传我看他的备课笔记和花鸟小品的课徒稿,他在艺坛默默地奉献,默默地传承,这种"莲子清如水"的精神让我十分感佩。

我也深爱荷花,前些年,几乎每年的盛夏抑或深秋,我会赶去杭州,流连西子湖畔,举着单反拍摄荷莲。退休后,我重拾旧梦,又拿起了画笔。我也爱画荷花,有国画,也有油画。这样,我跟龙海的话题更多了,可谓荷谊。去年,龙海将我的画作转发他的微信朋友圈,得到油画大家夏葆元和艺术评论家、陆俨少入室弟子舒士俊等热情中肯的赞语,龙海随即转告我,让我好生感动。

前不久,龙海将他经年创作的书画精品佳作,拍成照片传送给我,谦虚地说请我提提意见。其中,有山水,有花鸟,当然不乏荷花。我是初学,哪有资格评点资深画家的作品呀!然而,龙海是我挚友,我深知他的诚恳,于是除了赞赏有加,又依据自己学到的肤浅有限的画理,不揣冒昧地提了一点意见和建议。我又坦然对龙海说,我喜欢他的画,几乎每一幅,然我仍然最喜欢那别具一格的荷花。

品画,也许见仁见智,龙海会心地赞同。我想,品画何止品画,画品见人品,我仿佛闻到了荷花的盈盈清香。在书画艺术生涯中,龙海与荷花无疑结下了不解之缘;同时,我跟龙海的交往和情谊,也可以说是一份荷缘。

2021年11月

(作者系上海《劳动报》原党委副书记、副总编)

袁龙海先生印象

夏葆元

　　与袁龙海先生初识于三年前的一次饭局，不久以他编辑的职业习惯，开列了包括十个题目的问卷要我逐一解答；我照单全收照答如仪；半是怠慢半是敷衍。隔不多久，采访在他所主持的栏目中簇新地印了出来；前言加后语洋洋两大篇，为袁先生亲笔撰写，竟然对我有着出乎本人意料之外的真知灼见和研究；使我顿然有了拂面新拭铜镜之感！倒是错估了这位白净青涩的"小记者"的能耐！一不日，龙海送我一本他多年前试印的小画册，此为一年之中受这位白净青涩者的二度惊骇，他是有意来唬我的么？不是说好他只是文字编辑，怎料备有一手好的"丹青"？

　　但见，铺陈于宣纸上墨分五色的润泽；把现实世界的纷繁作观念化的厘清，笔墨疏简、遒劲——其腕遒劲与其意的柔韧相融合；空间的分布、笔到意不到的省略错位充满了不尽的寓意和现代情趣；整个儿的晨雾朝露与清坚不拘；雅致之极，又无一丁点极雅而涉的泥古之态和凡俗之意。此实为从艺者于艺术中难以获得之一份馈赠。究其源，当来自人格、教养与特殊禀赋———一种不得其解时的玄妙推测。袁先生的赋色亦十分俭吝。墨，若非"墨守陈规"，若"墨守陈规"盖一贬语，在袁先生处，笔墨成规于江南地域的温婉，丰泽。色，仅以传统之巅的天然泥色、青绿、朱砂作少许点染，一种形而上的"七色田"，至尊至禅养人眼目。若稍作深究，袁先生画中的留白处实为与众不同，是一种清新"晨曦白""鱼肚白""梦境之白"。何以得之？仰仗内里色泽的节比、调度、错觉加幻化，构成视觉上的错判，此确为神奇值得研究。近日袁先生又做回一趟艺评人的角色采访问答，对偶者竟是大学者卢辅圣先生；袁先生的发问深富内涵切入要点，试者与被考者时常错位、互动互换、互不相让与对诘问、对答如流旗鼓相当；实为少有的高段位的艺事探讨。龙海斗胆竟然选应如上题诘难为自己。可见，对袁龙海先生的内涵量，我们的了解还远远不够。

<div style="text-align:right">

2012 年 1 月

（作者系中国美术家协会会员、
上海交通大学原美术研究室西洋画负责人）

</div>

2008 冬，夏葆元与袁龙海合影于《嘉兴南湖红船》作品前

逆水行舟时　左右逢源处
——小记画家袁龙海

蒋丽萍

朋友袁龙海，并不经常造访。他忙，我们也忙。不过，要是他来了，那就要预备上三四个钟头，听他讲一讲两次造访之间的空白处，他的行迹和心迹。

知道他醉心于作画，却又苦于没有大块时间作画。工作的压力和生活的压力，对于一个正在成熟的画家来说，都是难以回避的——可是，难道古往今来的大画家都是生而富贵，心无旁骛的么？所以，袁龙海讲到后来，自己也会释然。

袁龙海个性专注，常常对周遭的人和事非常漠然，只沉浸在自己的世界里。这样难免会给他带来意想不到的麻烦。有时周遭的

2005，袁龙海一家在林伟平、蒋丽萍夫妇的阳光屋留影

事物已经变脸，他还浑然不觉。碰到这样的"地震"，他也会惶惶然。可是，好在他的心气不改，责任心不减，总会拍拍身上的尘土，再次出发，踏上人生和艺术的正途。有人说，在他的画作上看不到"浊气"和"俗气"，可能就跟他这种直拗和专注的个性有关吧。

艺术是需要师承的。许多人总喜欢把自己说成是横空出世的天才，那就有点可疑。袁龙海幼时承接家学——其外公是著名美术大师韩尚义，少年时起，就拜在著名山水画家顾飞女士门下，又受到顾飞丈夫、著名美术理论家裘柱常的影响；及长，考入上海大学美术学院，受到了俞子才、应野平、陈家泠、戴明德等名师的指点。因缘际会，让他从小就在名师指点之下学画，这是别人做梦都做不到的好事。而袁龙海在师承上追求的最高理想，则是"为我所用，化为己有"。欣赏他的画册，不管是山水还是花鸟，还是他的荷花，除了在形态上能使你感到"似与不似之间"外，在师承上也有这种两可的感觉，要达到这种造化，没有扎实的基本功和聪颖的悟性是不行的。据袁龙海自己说，这是他兼学众长，长期悉心观摩青藤、八大、复堂、缶翁等的结果。

对于国画家来说，怎样承接传统，又怎样在今天推陈出新，是个很棘手的课题。袁龙海对此有自己的定见。他认为："传统是一笔遗产，不可丢，要丢的是抱残守缺，泥古不化的观念；应当承认，现在的新就是以后的传统，每一个时代都将产生不同的传统，传统永远是出新之母，创新离不开传统和借鉴的拐杖。"他在日本作水墨画表演并讲课时，名古屋艺术大学有个叫梅村孝之的美术教授除了表示"我真的欢喜袁先生的作品"外，对袁龙海"不泥古，有创新"的观点钦佩不已，为此，写了一封几千言的长信，和他探讨如何评判前卫画和传统画的标准问题。

袁龙海的画，比较多的是荷花。在他的潜意识里，是不是在把自己比作荷花呢？或者说，"出污泥而不染"，是他在浊世里的一点点不高却也不太容易坚守的人生理想呢？有朋友看了他画的荷花之后说："画得清淡素雅，冰雪空灵，既有张大千的潇洒飘逸，又有弘一法师的清丽绝尘，笔墨间没有尘世间的浮躁和名利场上的世俗。"看来，他的努力是得到大家认可的了。

近年来，袁龙海对于佛教有了很大的兴趣，不时到禅院佛堂静心参禅，还与一些高僧相过从。禅理禅趣曾经是中国古典诗歌的重要养料，也是中国文人画的重要养料。袁龙海自觉不自觉地走上这条路，可见他的艺术的跋涉中始终在追寻一种至高的境界。

2007 年 5 月

（作者系中国作家协会会员，上海作家协会专业作家）

大觉大梦

袁龙海画集

步步生莲 篇

我的创作被强烈的情感驱使着，把自己的一腔激情宣泄于纸上，我的最大痛苦即在于时常对情感的把握不住，一种得不到平静的困惑，常给我带来无休止的折磨，又因为对艺术、对生活抱有太多的希望而不息尝试，然而我也仅仅凭着这股复杂的感觉，保持了我良好的创作欲望而往复不已，乐此不疲。

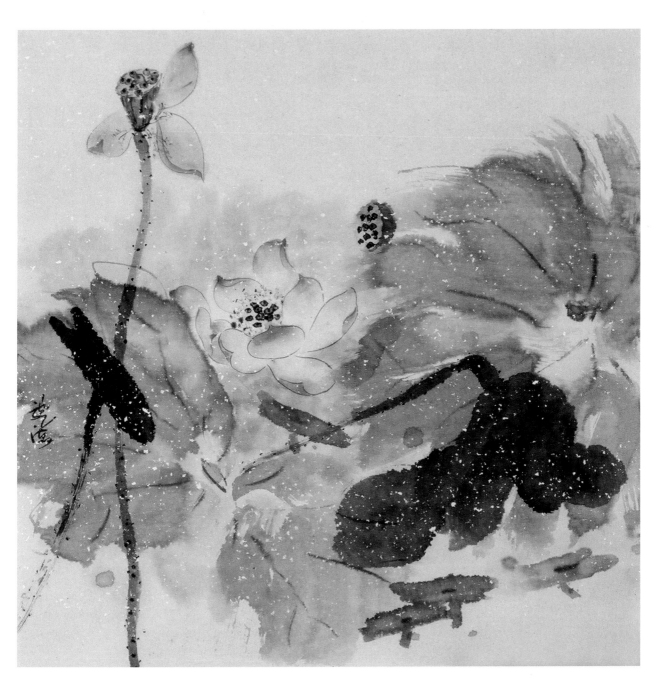

荷系列一

1998 年

67cm X 67cm

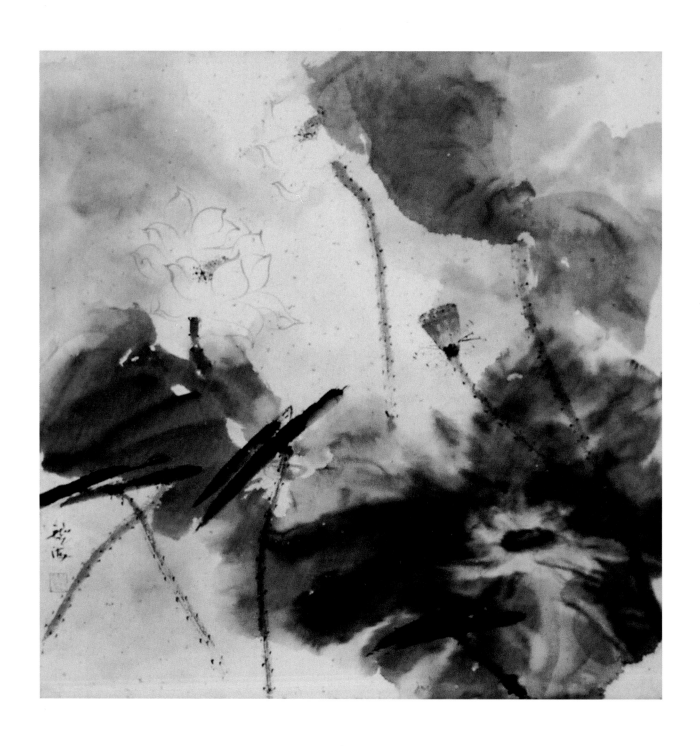

荷系列二

1998 年
67cm X 67cm

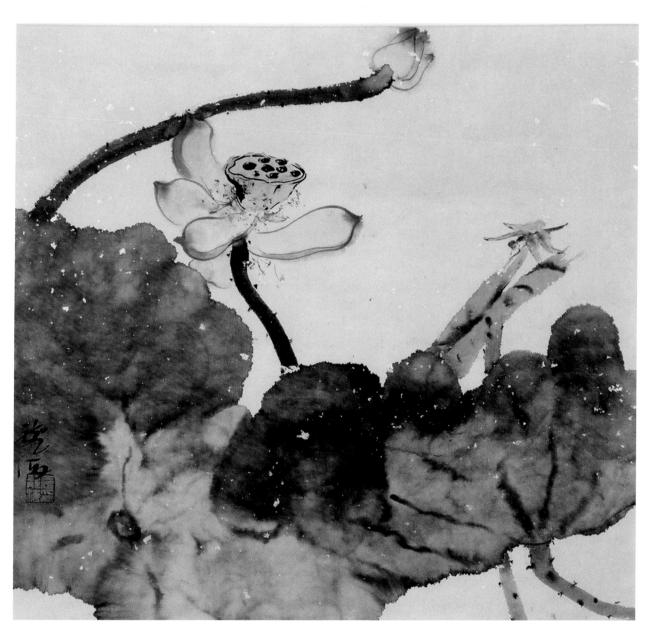

荷系列三

2003 年

48cm X 45cm

静水乐游

2003 年
54cm X 40cm

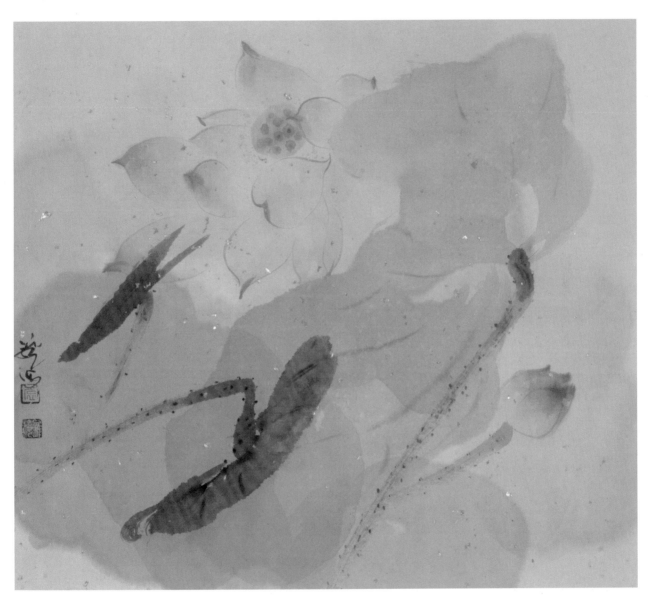

韵入天边

2003 年
54cm X 41cm

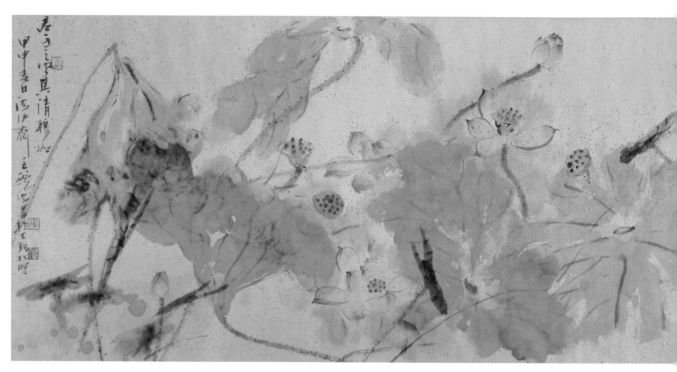

君子之风其清穆如

2004 年
135cm X 67cm

翠盖吟凉

2005 年
135cm X 34cm

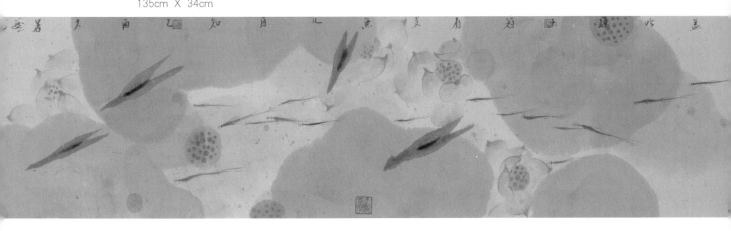

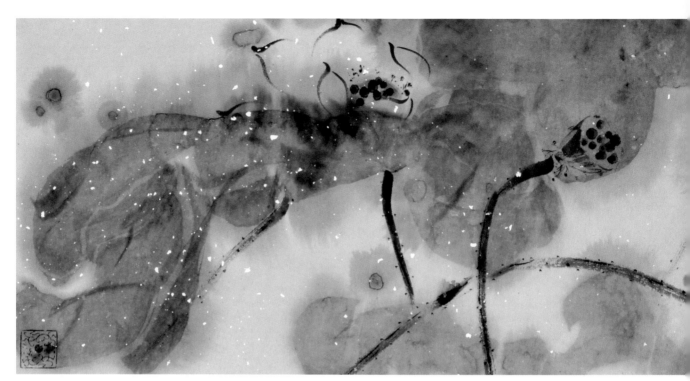

荷系列七

2006 年

135cm X 34cm

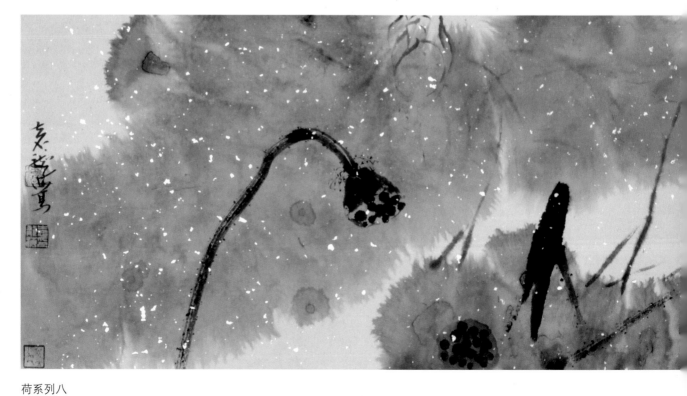

荷系列八

2012 年

135cm X 35cm

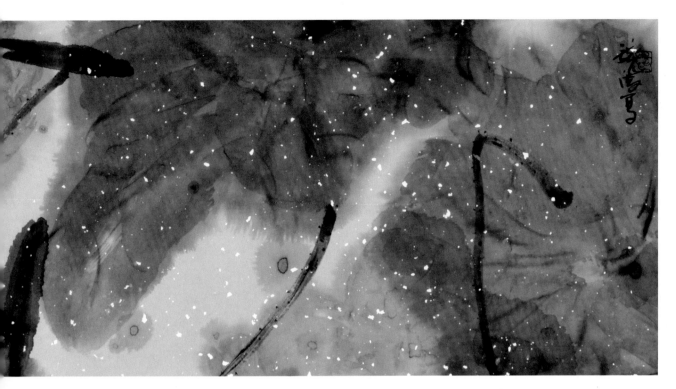

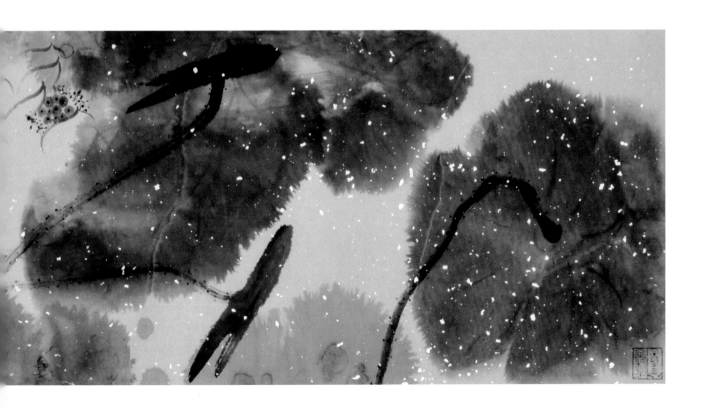

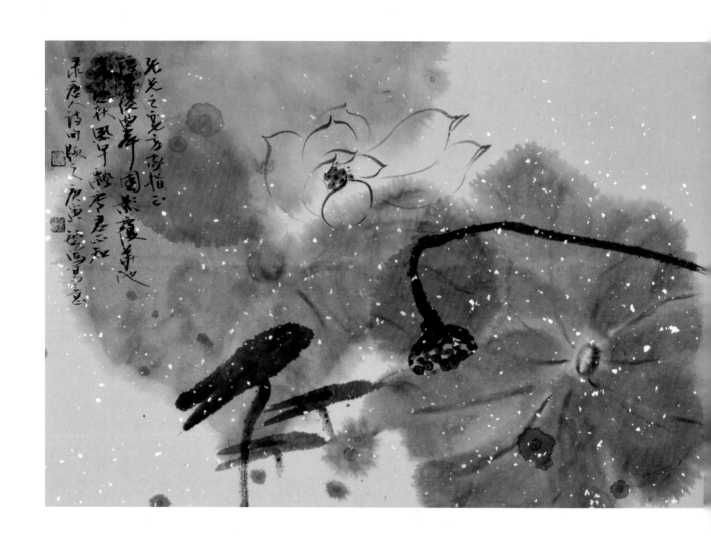

浮香绕曲岸

2010 年
47cm X 67cm

张之先方家指正。浮香绕曲岸，圆影覆华池。常恐秋风早，飘零君不知。录唐人诗句题之，庚寅龙海写意。

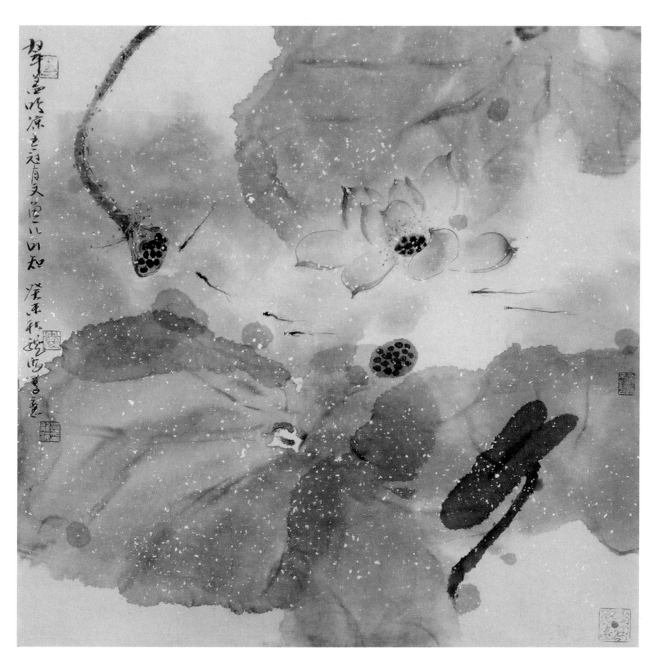

荷系列四

2012 年

67cm X 67cm

翠盖吟凉，玉冠有文，鱼儿可知。癸末秋龙海写意。

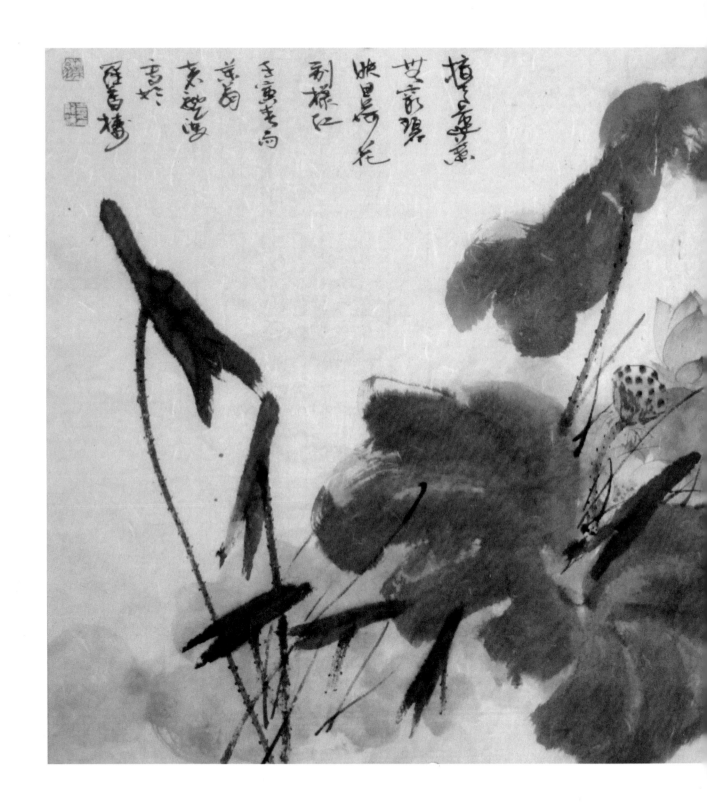

接天莲叶无穷碧

2022 年
135cm X 66cm

接天莲叶无穷碧，映日荷花别样红。壬寅春雨药翁袁龙海写于罗香楼。

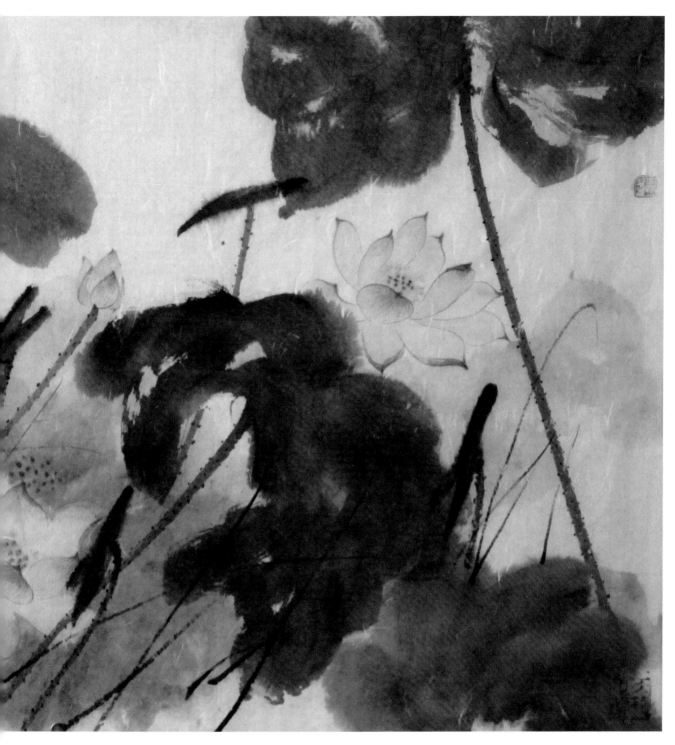

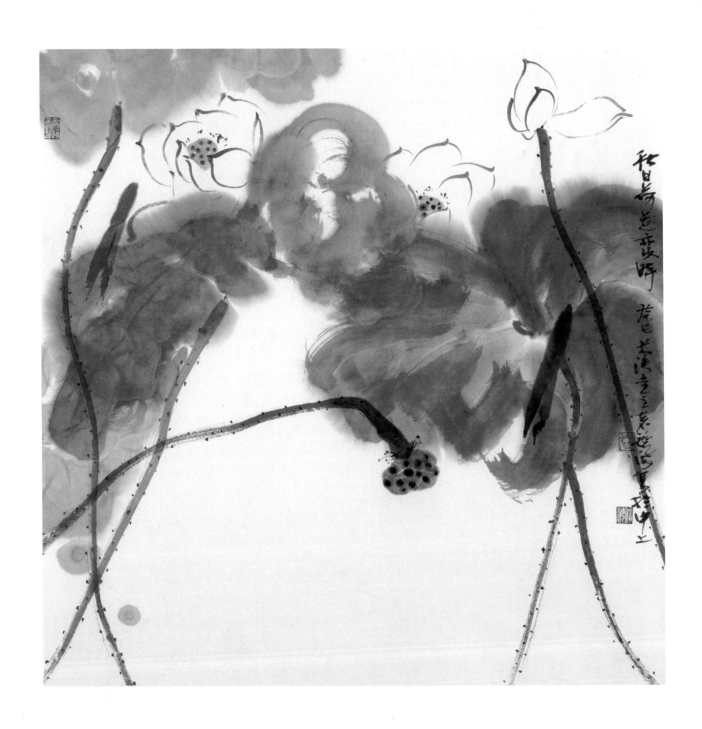

秋日荷花亦及时

2013 年
67cm X 67cm

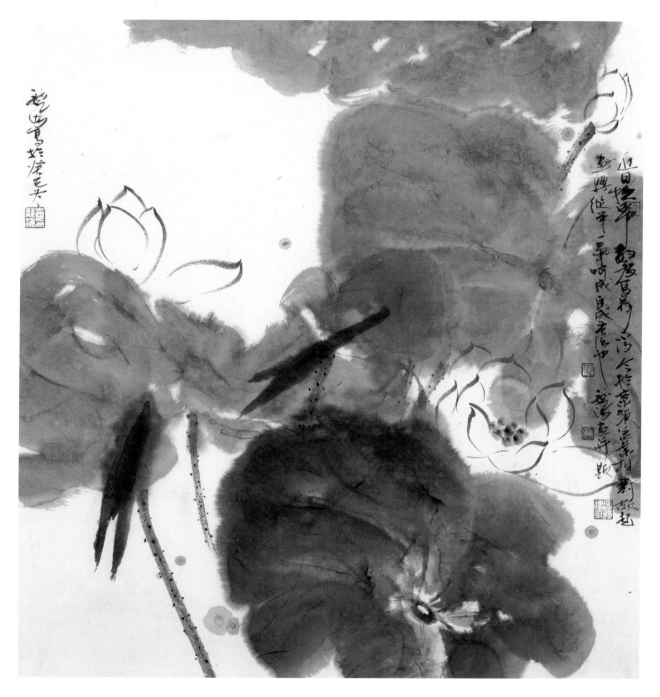

水墨荷韵

2013 年

67cm X 67cm

近日换纸，数度写荷不得，今于案头与幽叶相对，颇起画兴，纵笔一气呵成，自成画法也。龙海画并题。
龙海写于癸巳冬。

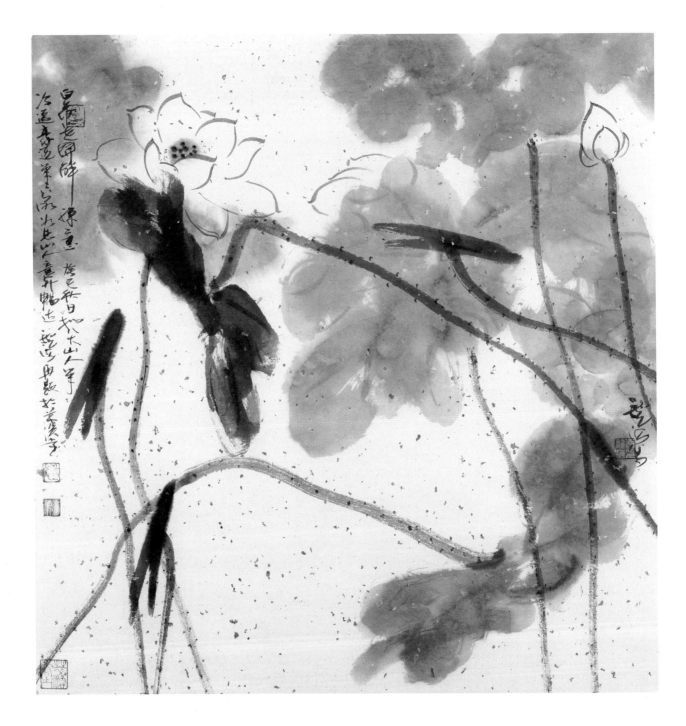

拟八大笔意

2013 年
67cm X 67cm

白荷花开解禅意
癸己秋日拟八大山人笔，冷逸豪迈，笔笔分明，如见山人，意外畅达。龙海再题于萃涣堂。

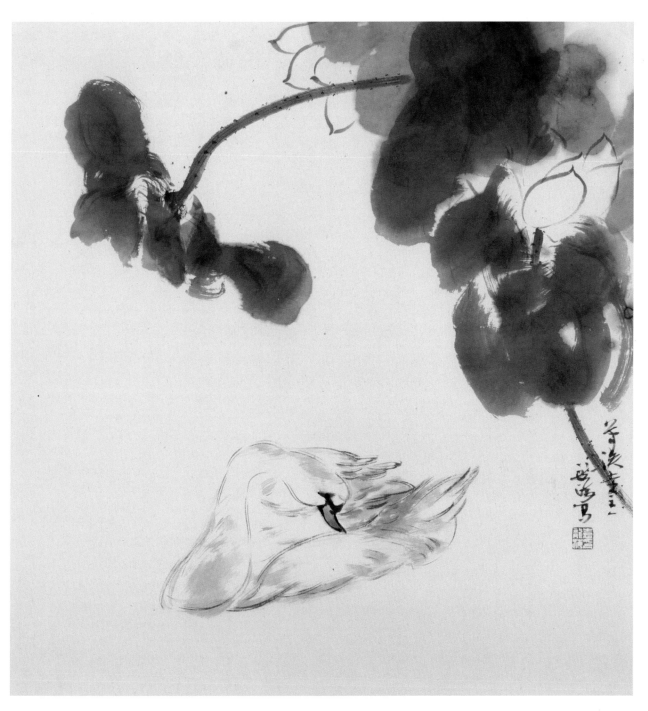

荷下睡鹅

2013 年

67cm X 67cm

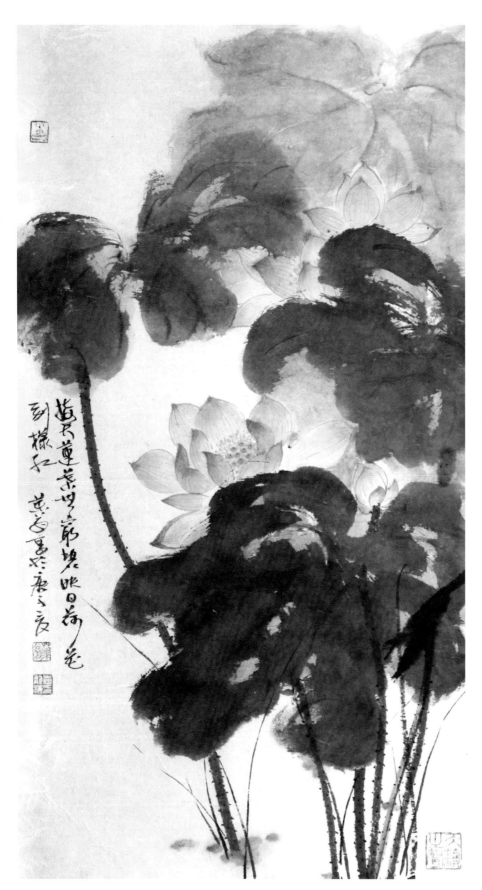

映日荷花别样红

2020 年
88cm X 47cm

接天莲叶无穷碧，映日荷花别
样红。药翁写于庚子夏。

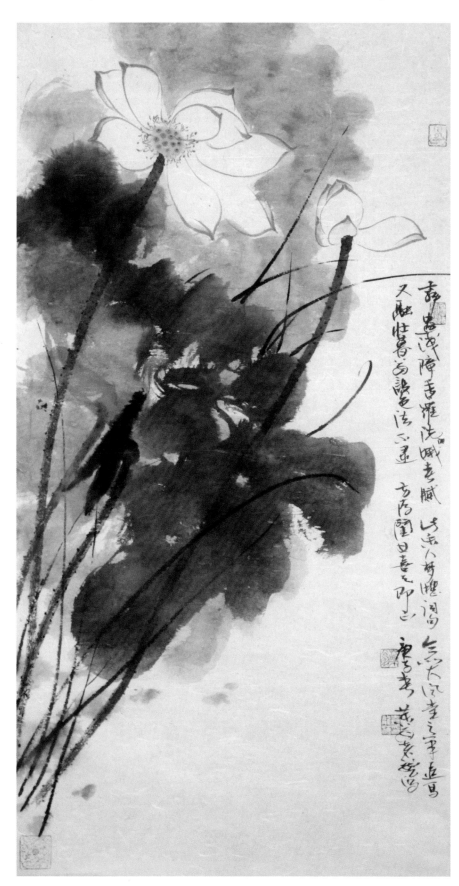

雾虫浅障香罗洗

2020 年
88cm X 47cm

雾盎浅障青罗，洗湘娥春腻。
此宋人梦窗词句，今以大风堂
之笔追写，又融壮暮翁设色法，
不逮。存存闺女喜之即正。庚
子春，药翁袁龙海。

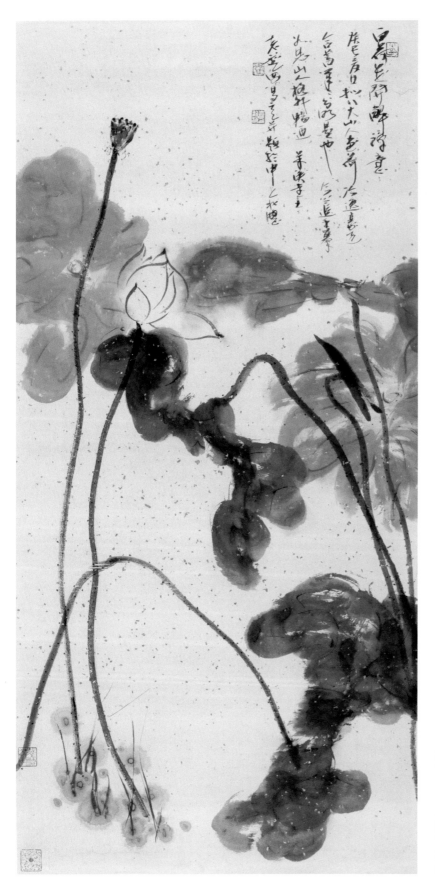

白荷花开解禅意

2014 年
137cm X 66cm

白荷花开解禅意
癸巳夏日，拟八大山人画荷，冷逸豪迈
含蓄，笔笔分明是也，今心追手摹如见，
山人格外畅通。萃涣堂主袁龙海写意并
题于申上北窗。

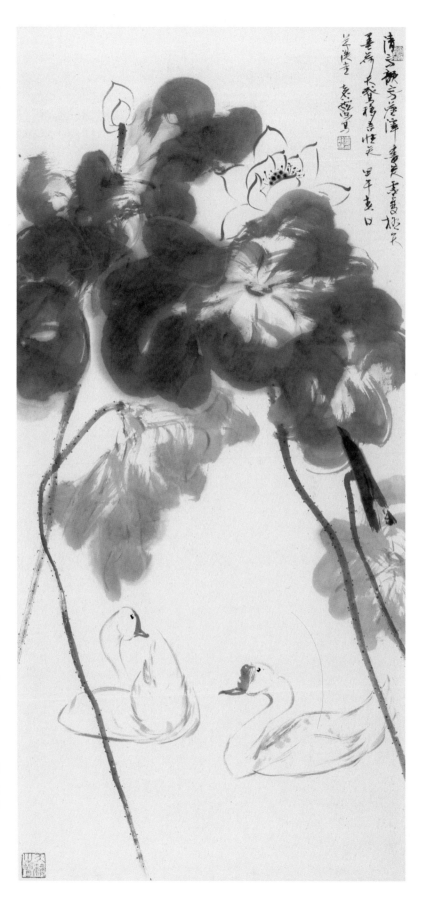

荷花双鹅

2014 年
137cm X 66cm

青焉云焉,尘潭毒关,灵变极矣,
墨荷天鹅,怡吾性矣。甲午春日,
萃涣堂袁龙海。

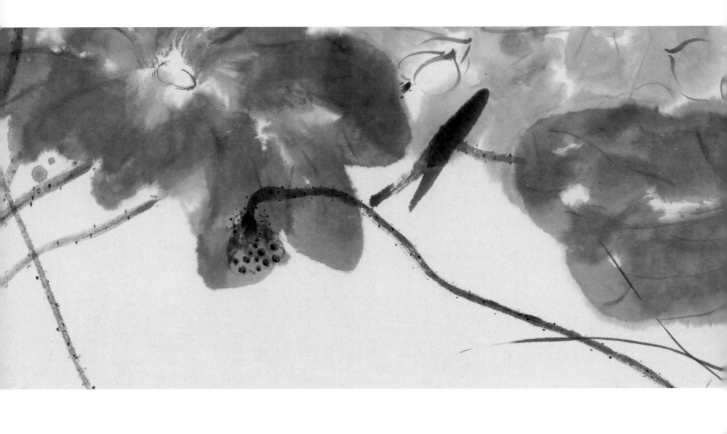

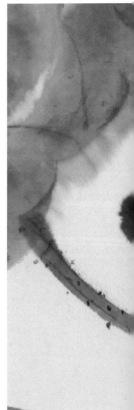

水墨荷韵

2014 年
140cm X 33cm

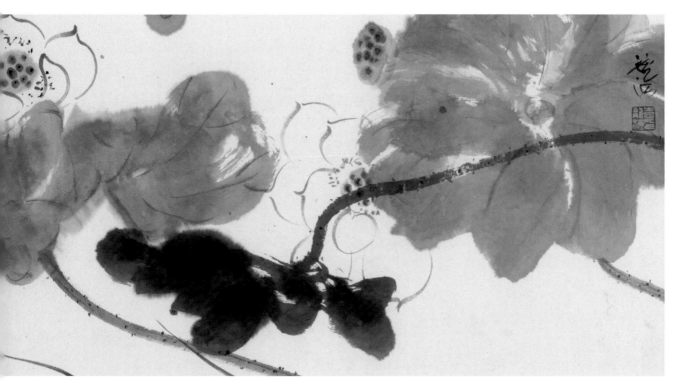

曲曲生风处

2018 年
R 28 cm

大览大梦

袁龙海画集

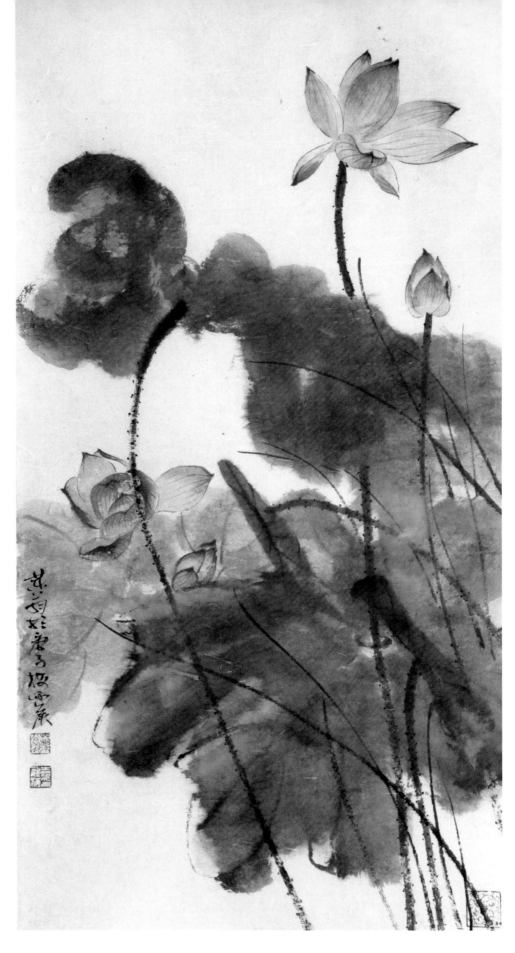

波面出新妆

2019 年

88cm X 46cm

43

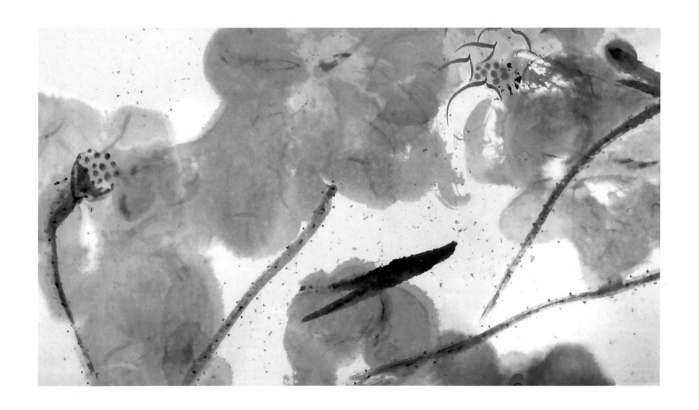

墨荷手卷

2019 年
34cm X 440cm

清风拂翠波，汪观清。
潮涌莲花水澄明镜，龙海画荷甲申冬桂铭。

清风拂翠波

潮汐
莲花
水澄
明镜

瀔海画荷
甲申冬月
逸君

汪锐涛

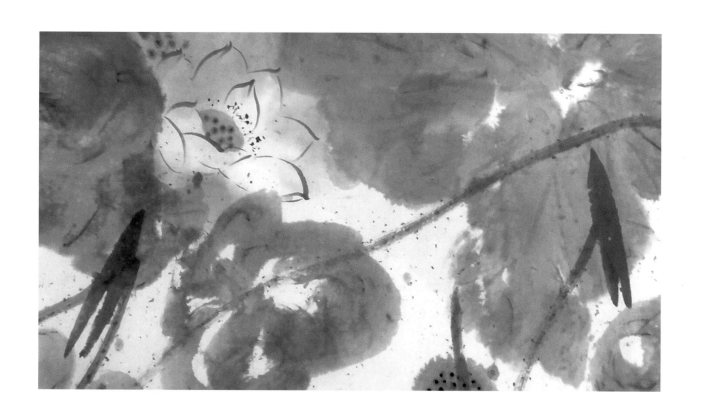

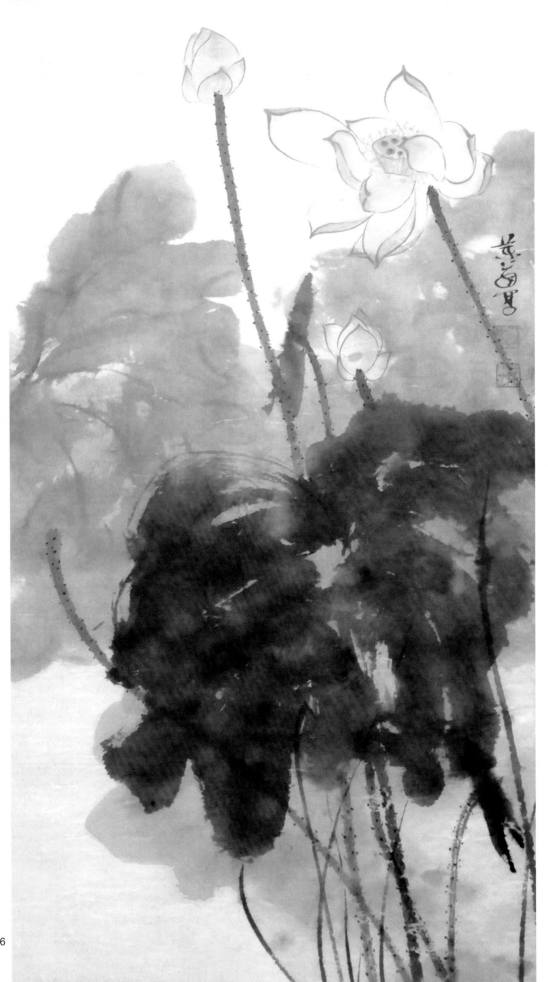

迎风碧莲

2020 年

88cm X 47cm

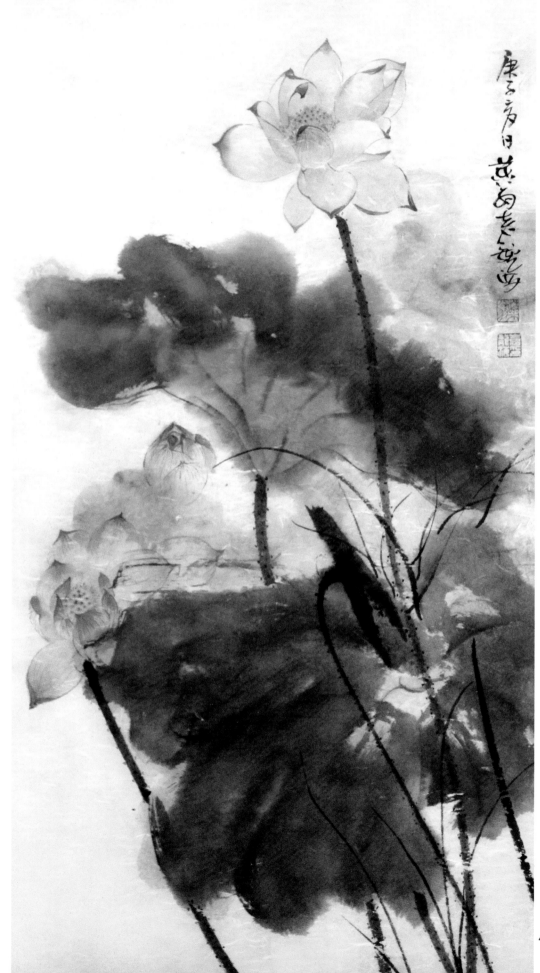

拂拂红香满镜湖

2020 年
88cm X 47cm

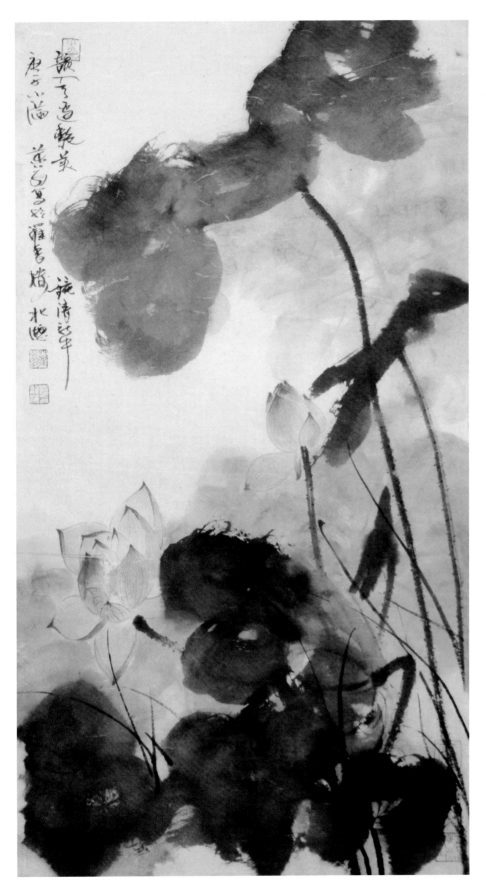

韵入天边艳

2020 年
88cm X 46cm

韵入天边艳，美镜清新中。庚
子小满，药翁写于罗香楼北窗。

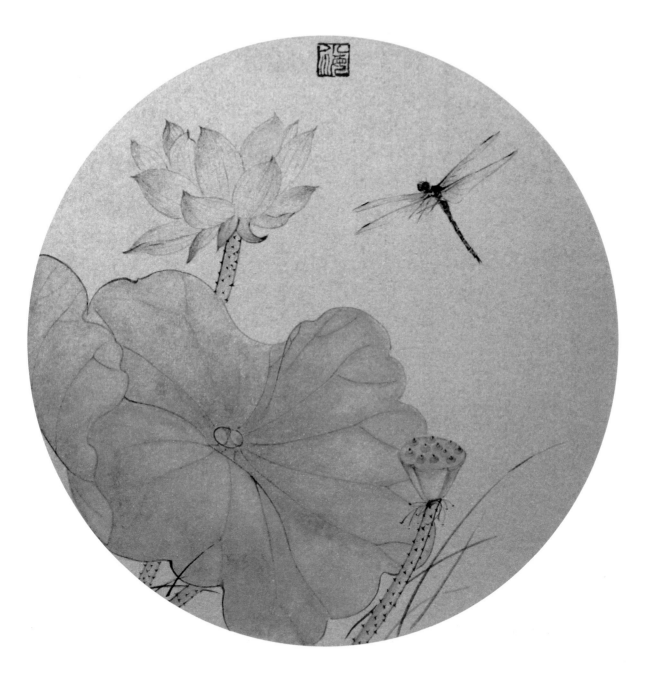

小荷蜻蜓

2020 年

R 28 cm

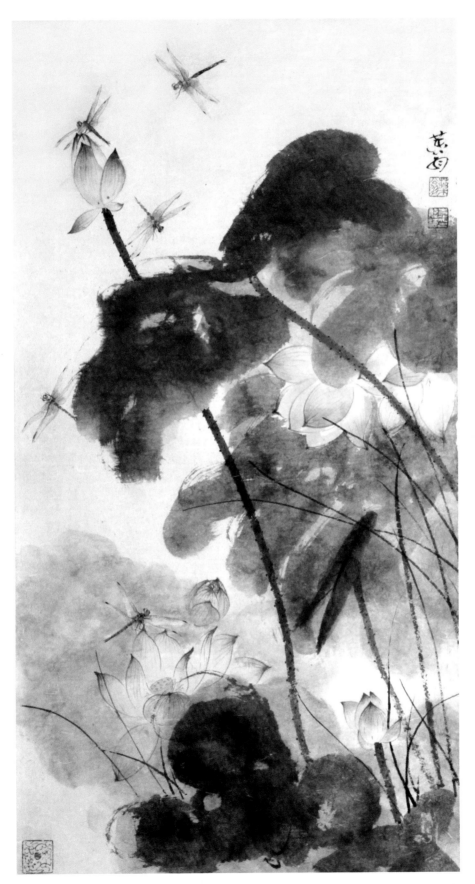

碧翅蜻蜓尽含风

2021 年
90cm X 46cm

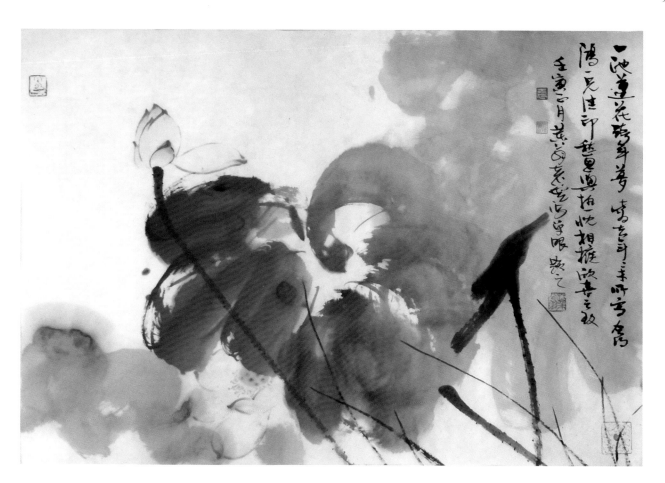

一池莲花跨年梦

2022 年

69cm X 46cm

一池莲花跨年梦
此去年年末所写，今得鸿一兄佳印，愁思与热忱相拥，欣喜之致。壬寅正月药翁袁龙海单眼题之。

大觉大梦

袁龙海画集

山水琴音 篇

我作画酷爱以音乐为伴，因为音乐有时浓浓的抒情、铿锵的节奏、行云流水般的从容，使自然再现，使我如入大海森林，而"造化在手"，如得神助。

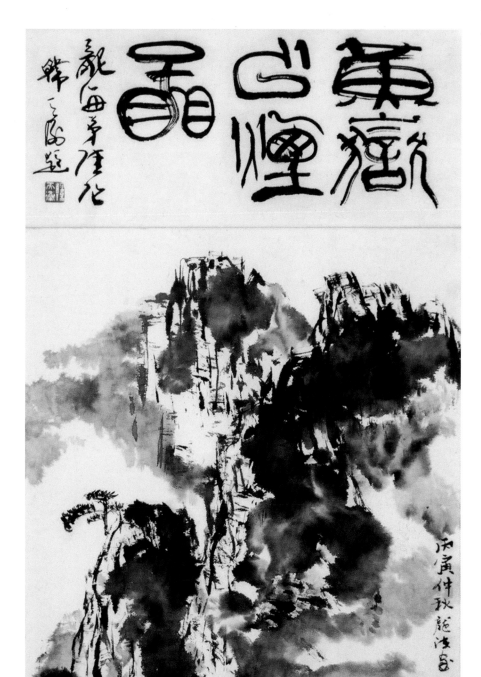

黄岳云烟

1986 年

90cm X 47cm

黄岳云烟图
龙海弟佳作，韩天衡题。

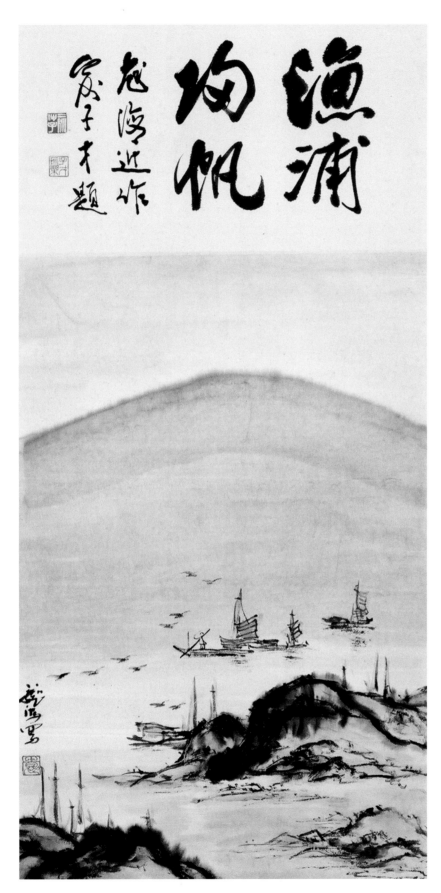

渔捕归帆

1989 年
90cm X 47cm

渔浦归帆
龙海近作，俞子才题。

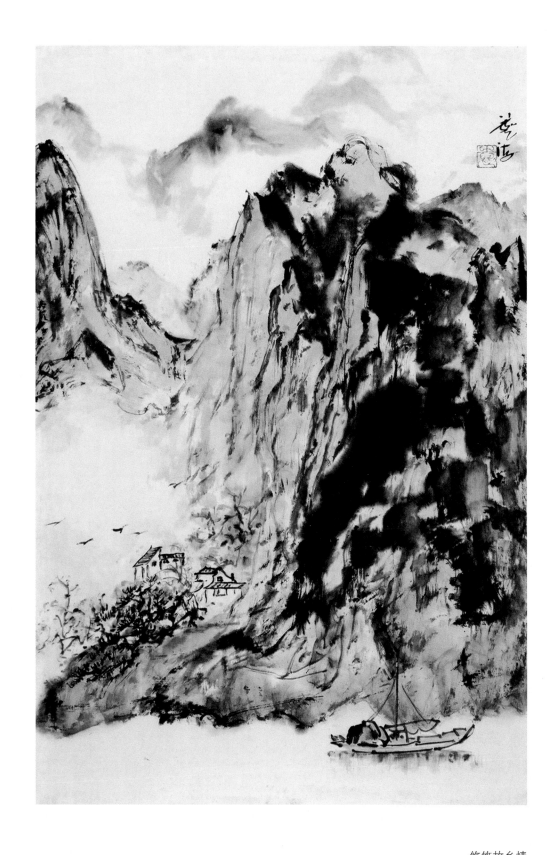

悠悠故乡情

1990 年

67cm X 45cm

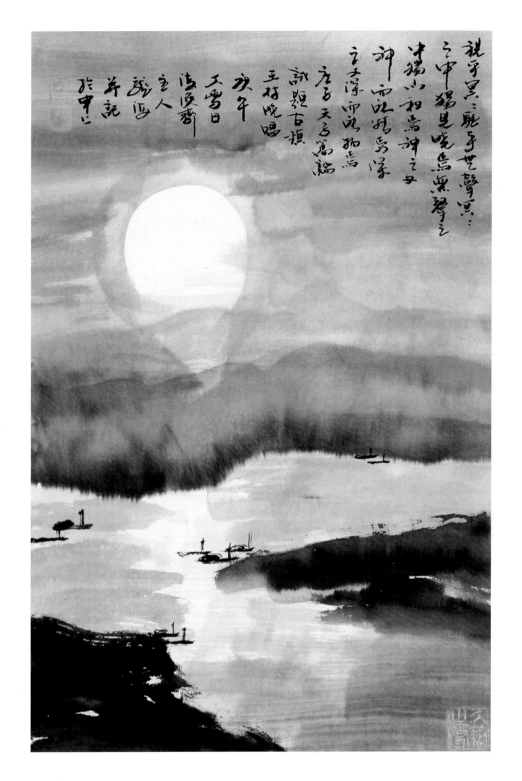

王村暮色

1990 年

67cm X 45cm

视乎冥冥，听乎无声，冥冥之中，独见晓焉，无声之中，独闻和焉，神之又神而能精焉，深之
又深而能物焉。庄子《天地篇》论，试题王村晚唱。庚午大雪日，海涣斋主人龙海并记于申上。

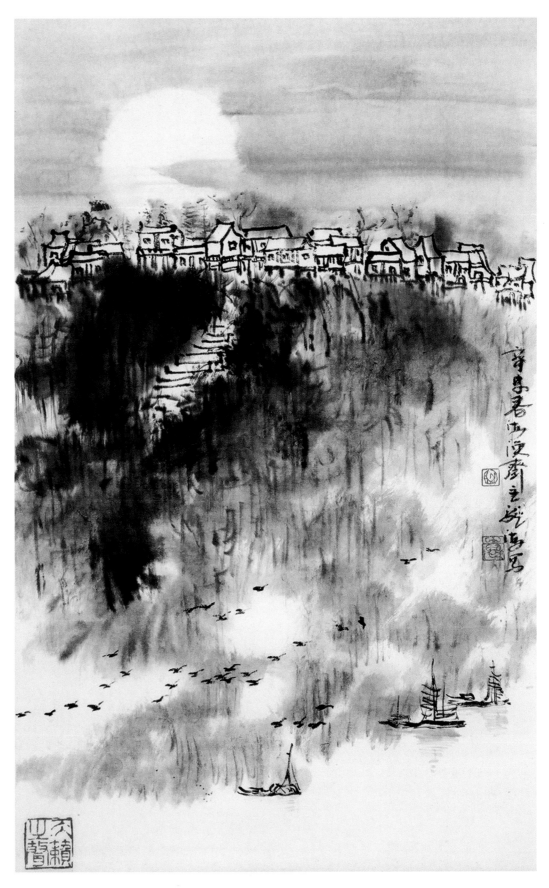

渔歌唱晚

1991 年
67cm X 45cm

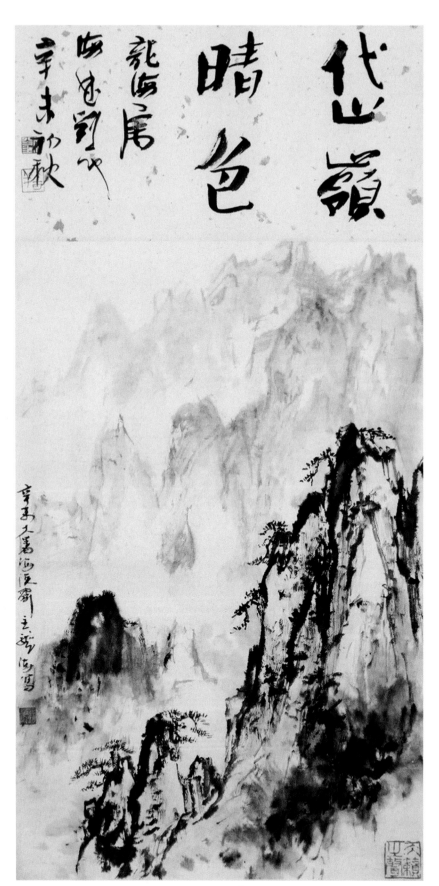

岱岭晴色

1991 年
90cm X 47cm

岱岭晴色
龙海属，海曲刘一闻辛末初秋。
辛末大暑，海涣斋主龙海写。

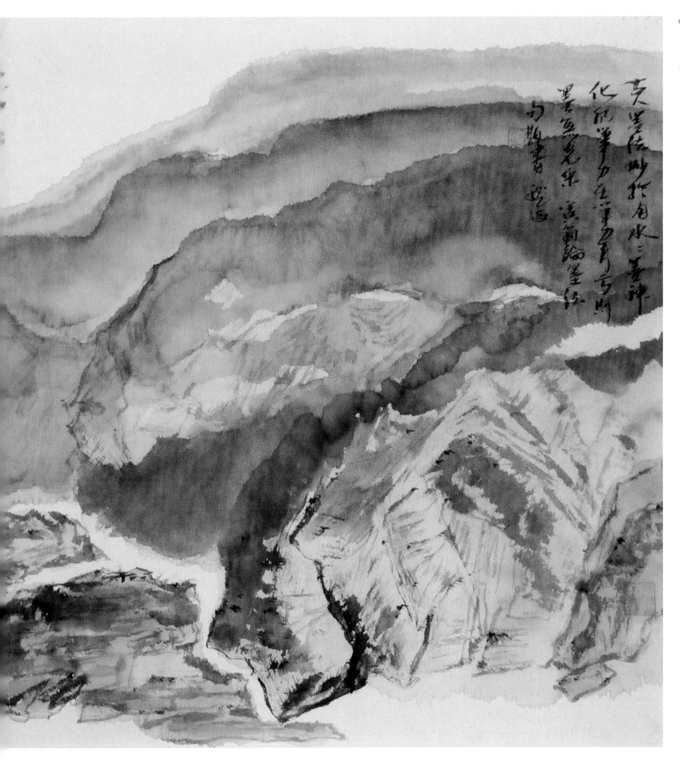

浣东碧云
1998 年
48cm X 47cm

古人墨法妙于用水，水墨神化仍在笔力耳，否则墨无光彩。宾翁论墨法句题书，龙海。

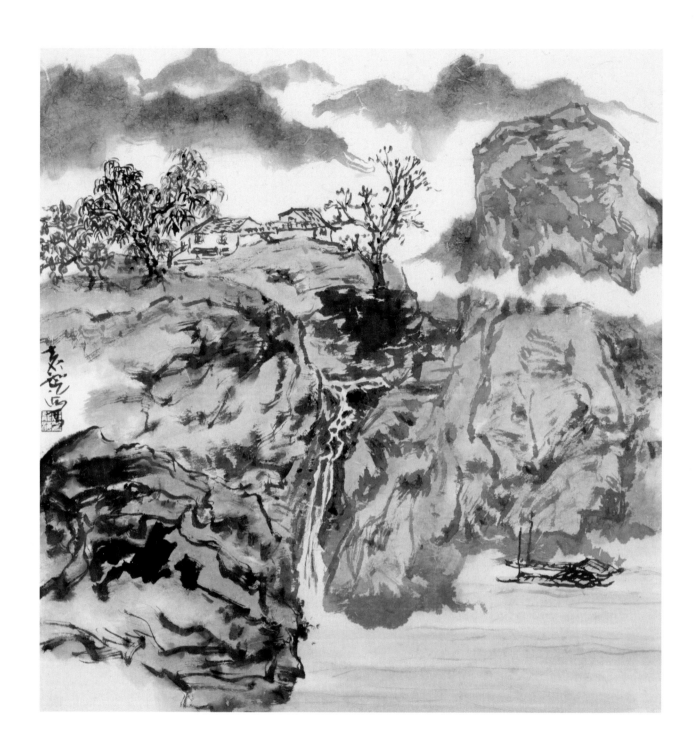

曲港归舟

2013 年
67cm X 67cm

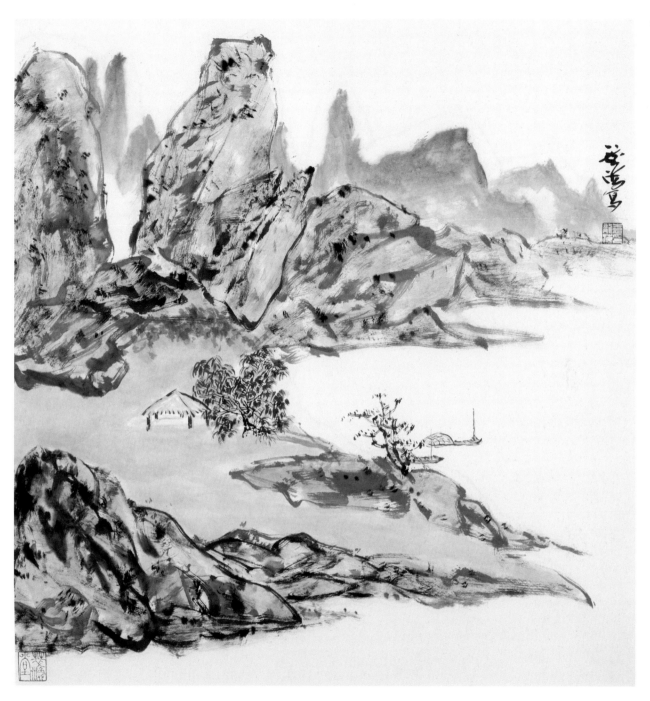

敬礼系列

2013 年

67cm X 67cm

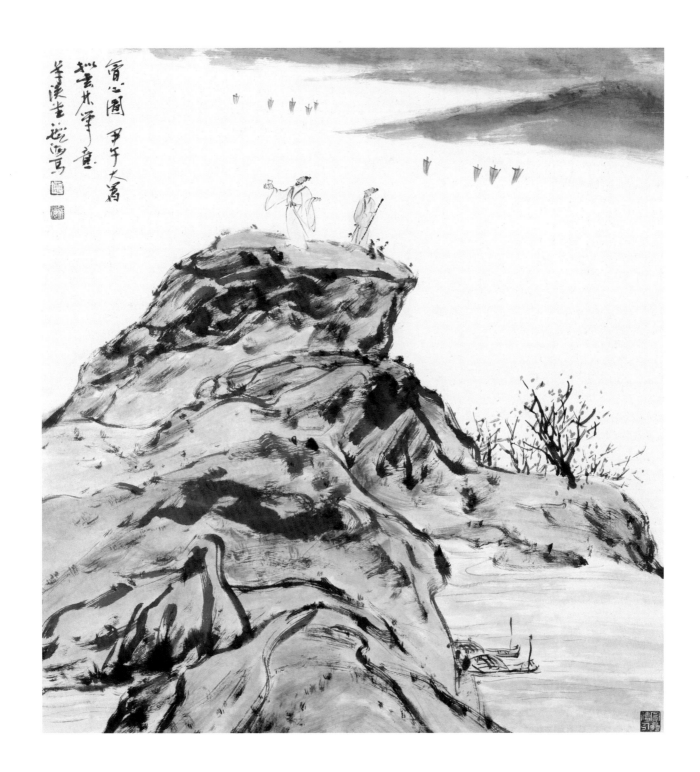

会心图

2014 年
67cm X 67cm

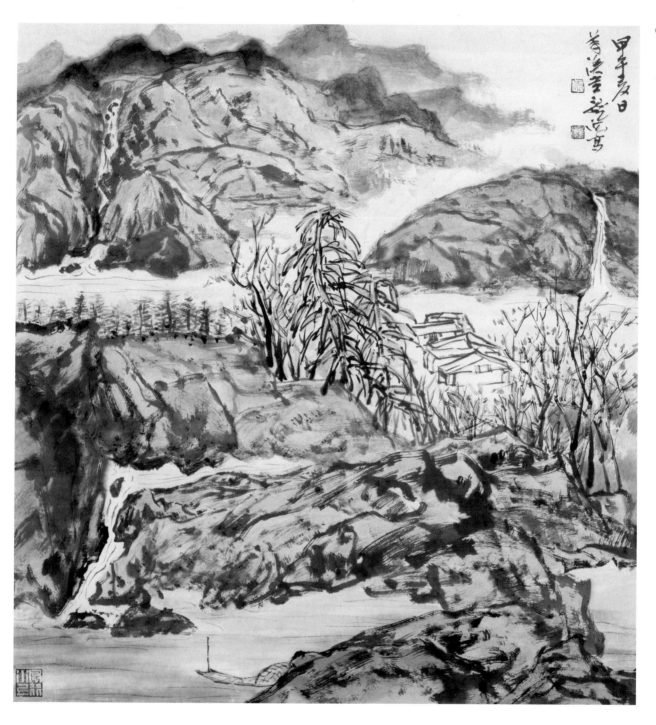

自寿写意

2014 年

67cm X 67cm

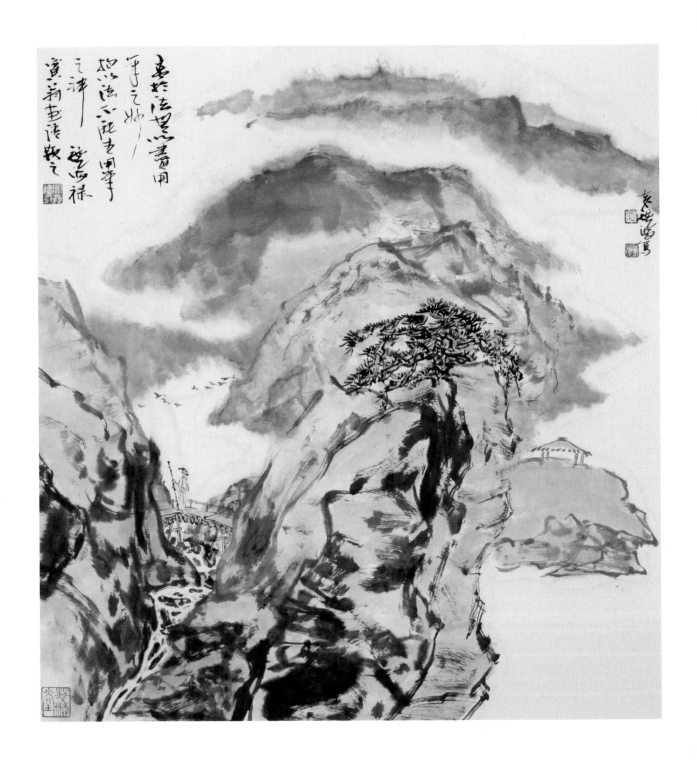

策杖留山

2014 年
67cm X 67cm

离于法，无以尽用笔之妙；拘于法，不能生用笔之神。龙海录宾翁画语题之。

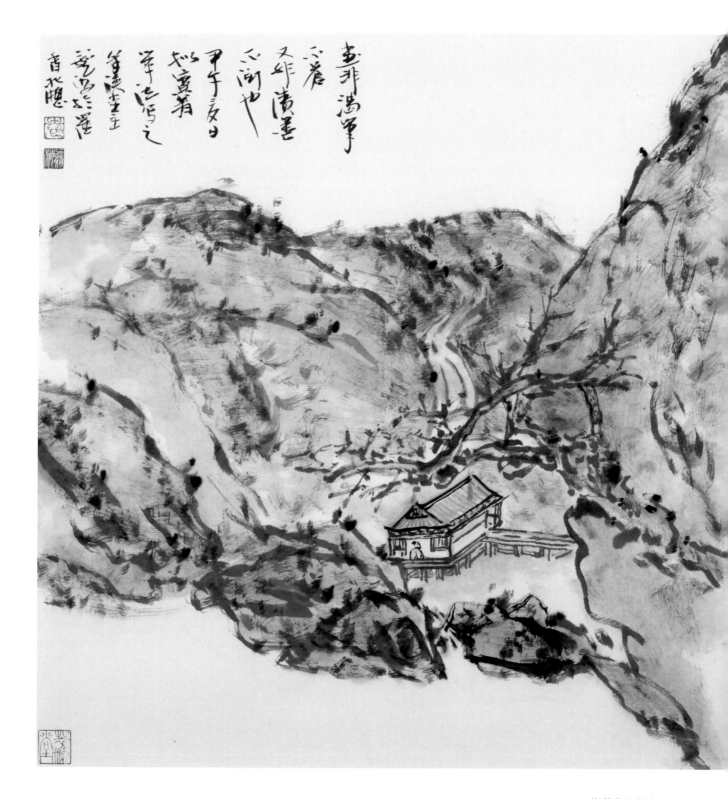

拟黄宾虹笔意

2014 年
67cm X 67cm

画非枯笔不苍，又非渍墨不润也。甲午夏日，拟宾翁笔法写之。萃涣堂主龙海于罗香北窗。

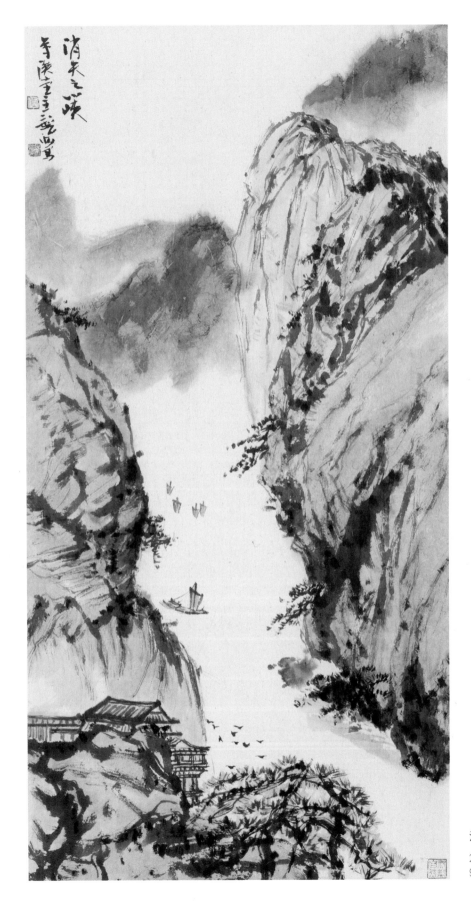

消失之山峡

2014 年
90cm X 47cm

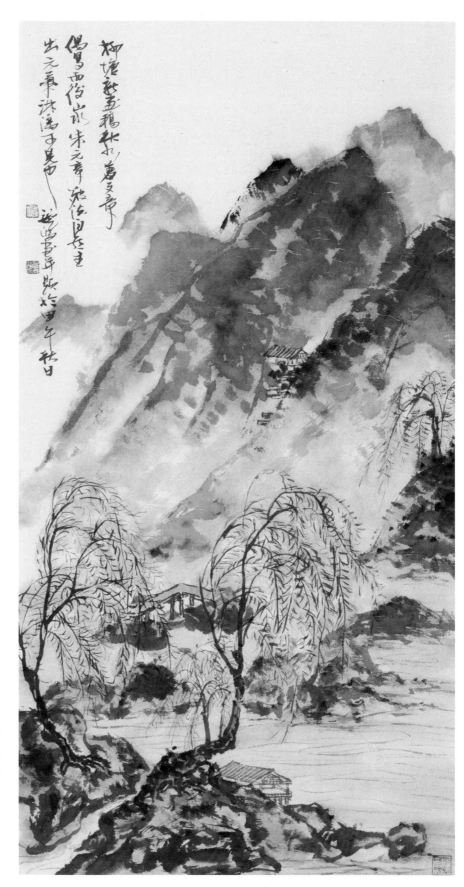

柳塘新画稿

2014 年

90cm X 47cm

柳堂新画稿，秋水著文章，
偶写雨后山水，
米元章皴法自然生出，
元气淋漓可见也，
龙海画并题于甲午秋日。

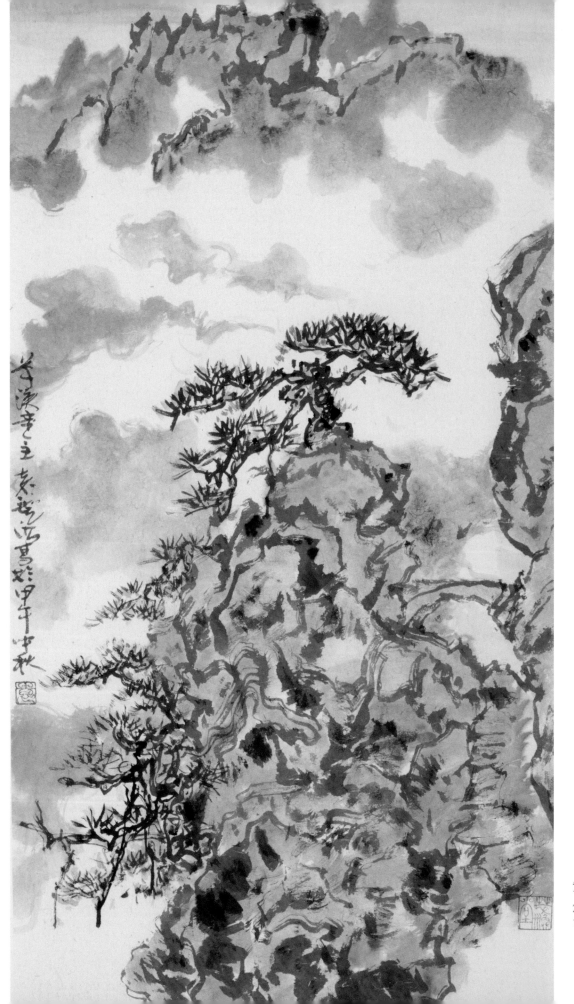

黄山翠微峰

2014 年

140cm X 67cm

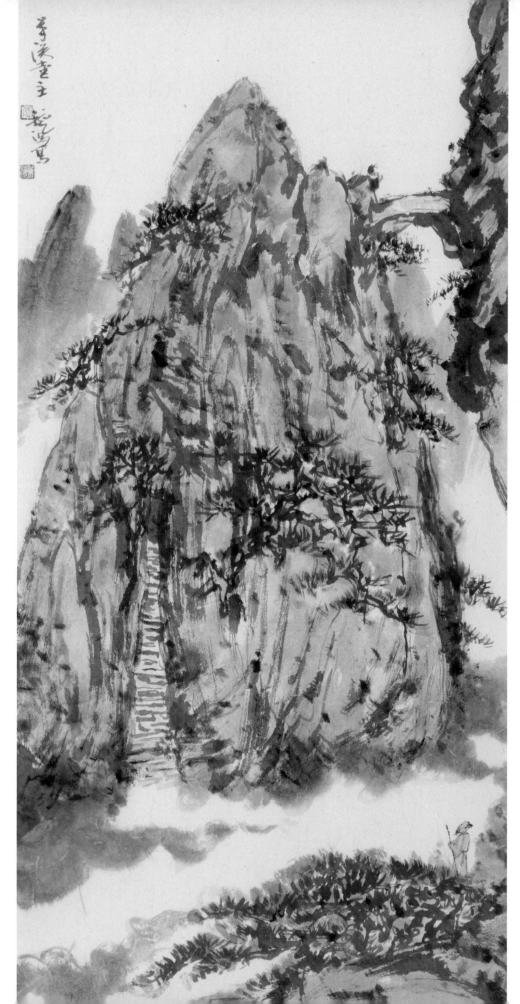

迢迢老翁又出谷

2014 年

90cm X 47cm

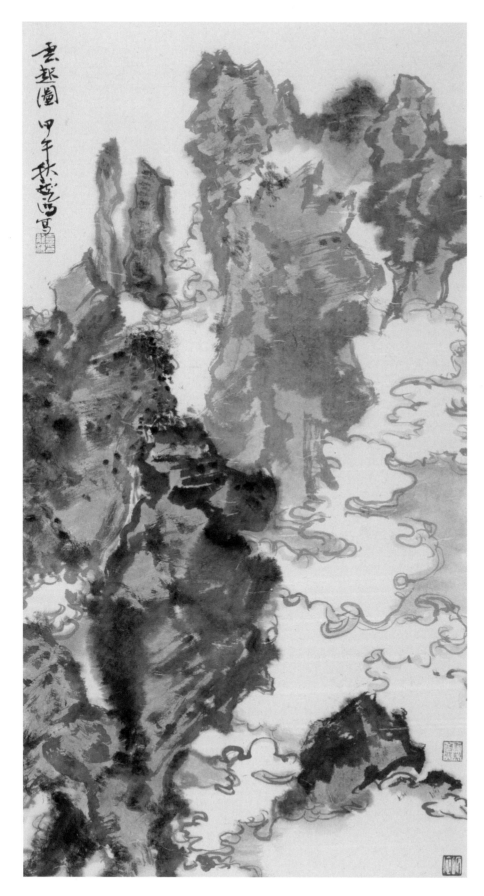

云起图
2014 年
90cm X 47cm

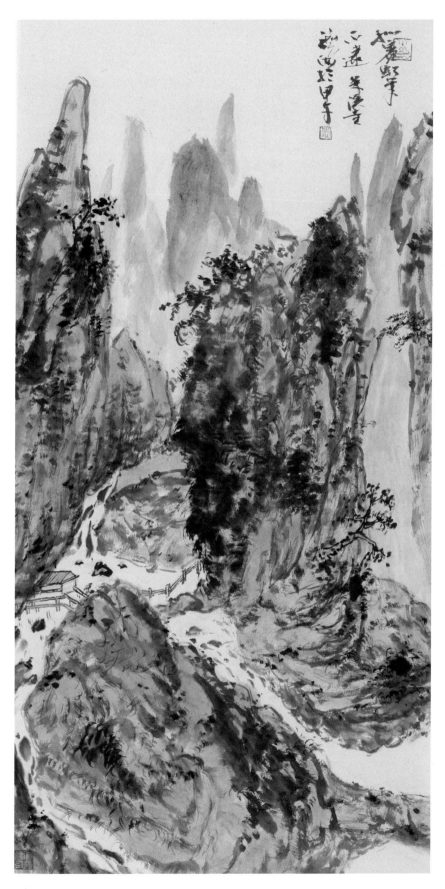

拟黄宾虹师祖笔意

2014 年
90cm X 47cm

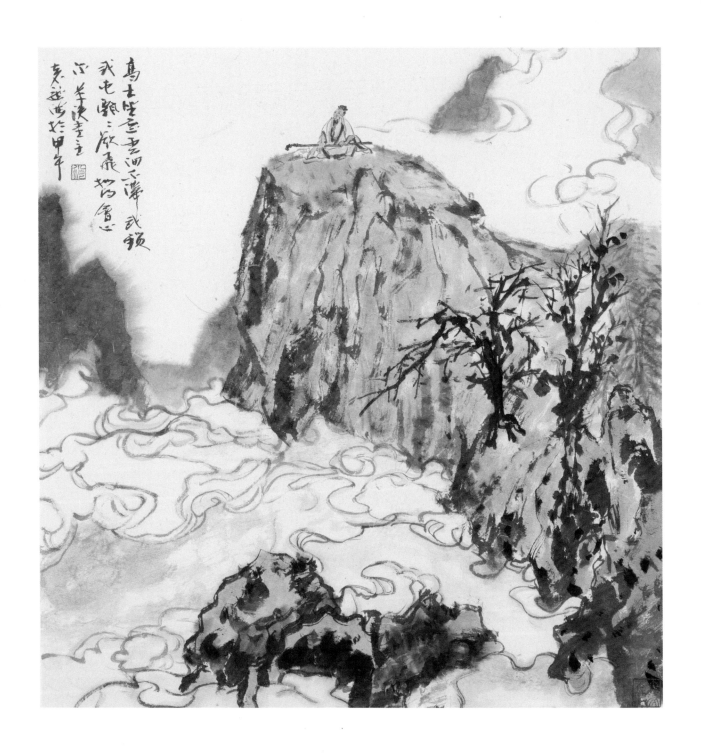

山水琴音

2014 年
67cm X 67cm

高士坐忘，云间不滞，或顿或屯，飘飘欲飞，似得会心尔。萃涣堂主袁龙海于甲午。

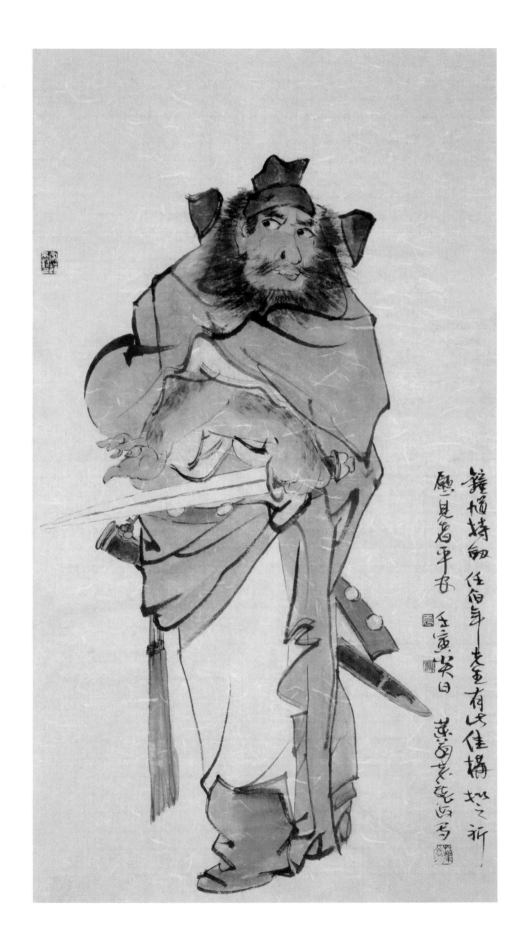

钟馗持剑

2022 年
48cm X 90cm

钟馗持剑
任伯年先生有此佳构，
拟之祈愿见者平安。
壬寅炎日药翁袁龙海写。

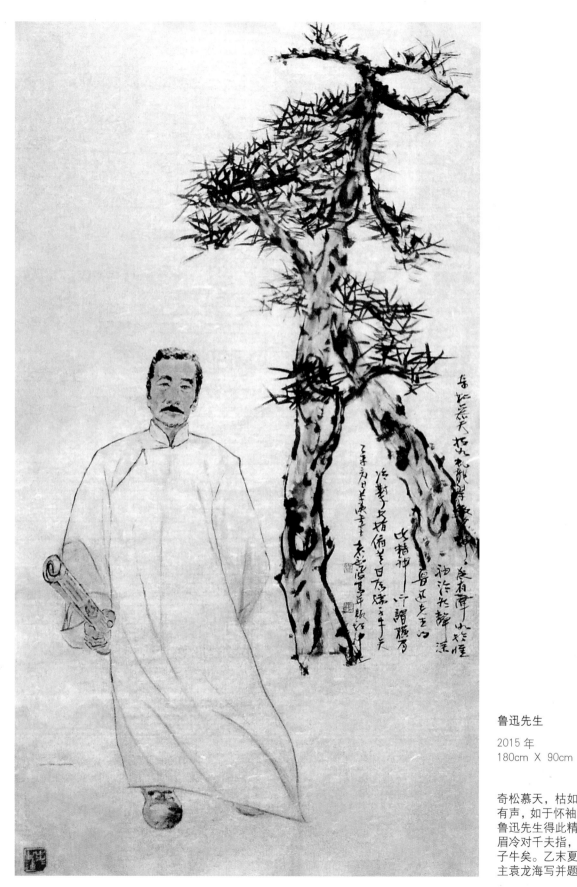

鲁迅先生

2015 年
180cm X 90cm

奇松慕天，枯如虬龙，翠祭有声，如于怀袖，泠然静深。鲁迅先生得此精神，所谓横眉冷对千夫指，俯首甘为孺子牛矣。乙未夏日，萃涣堂主袁龙海写并题于申上。

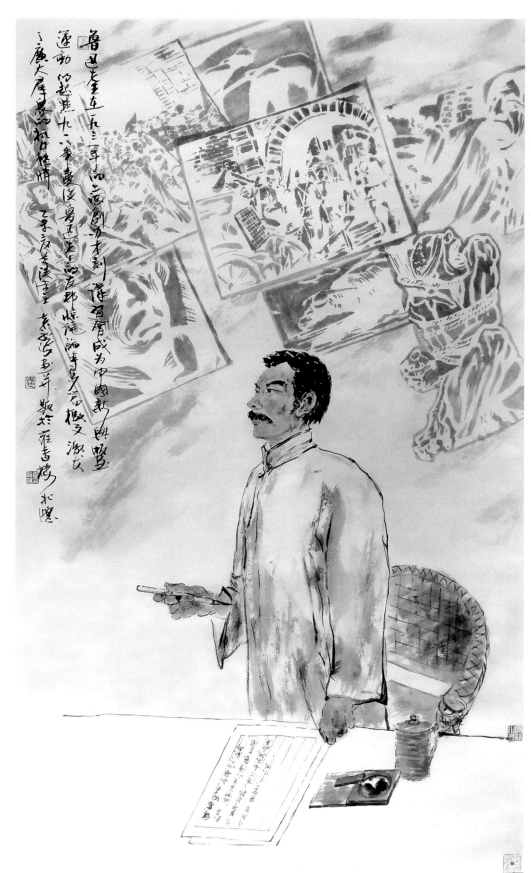

鲁迅与版画

2015 年
150cm X 90cm

鲁迅先生在一九三一年的上海创办木刻讲习会，成为中国新兴版画运动的起点。"九一八"事变后，鲁迅先生的《"友邦惊诧"论》等多篇檄文，激发了广大群众的抗日热情。乙未夏萃涣堂主袁龙海画，并题于罗香楼北窗。

大觉大梦

袁龙海画集

鸟语花香 篇

也许是对"前世失落"的遗憾，也许是对生活抱有太多的希望，也许是袁氏本族的血液供养起的责任而从本质上否认艺术的非传授性。每当我把真情实感宣泄于纸上，完成一幅作品时，情不自禁地手舞足蹈了，有时竟有了泪水。

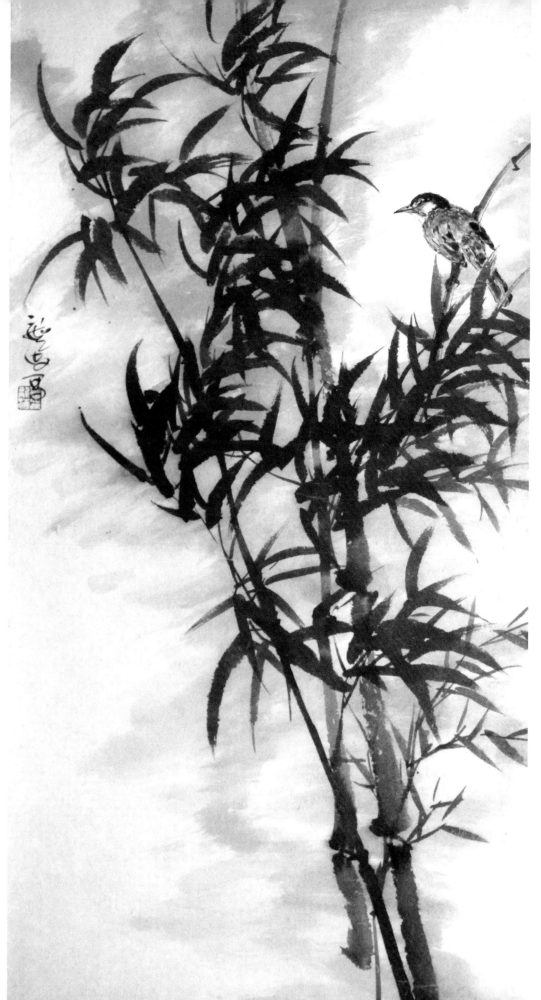

春来绣羽

2020 年
88cm X 46cm

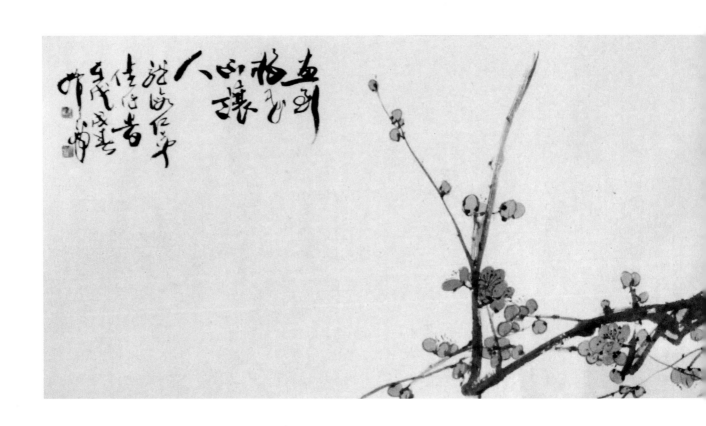

喜上眉梢

2019 年

134cm X 34cm

画到梅花不让人。龙海仁弟佳作，时在戊戌春，韩天衡。

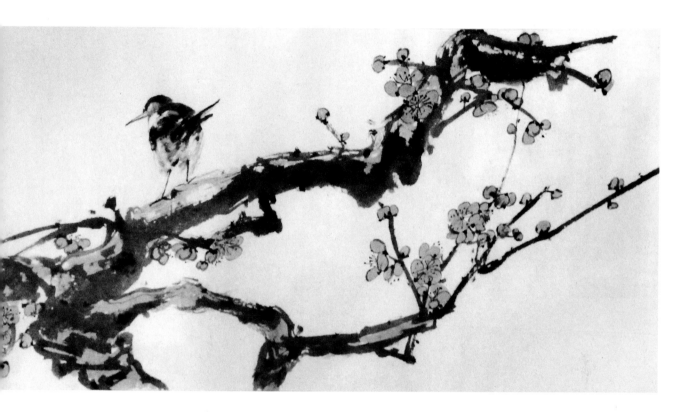

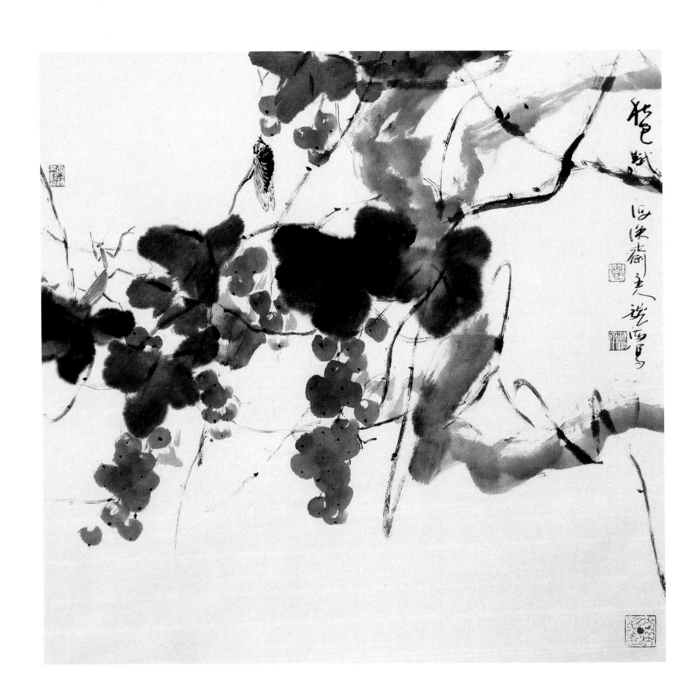

秋色赋

1997 年

67cm X 67cm

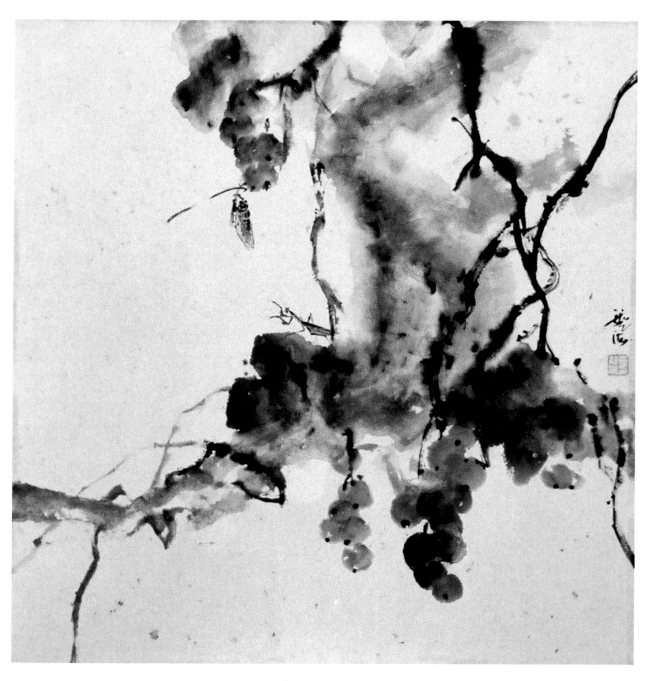

螳螂捕蝉

1997 年

67cm X 67cm

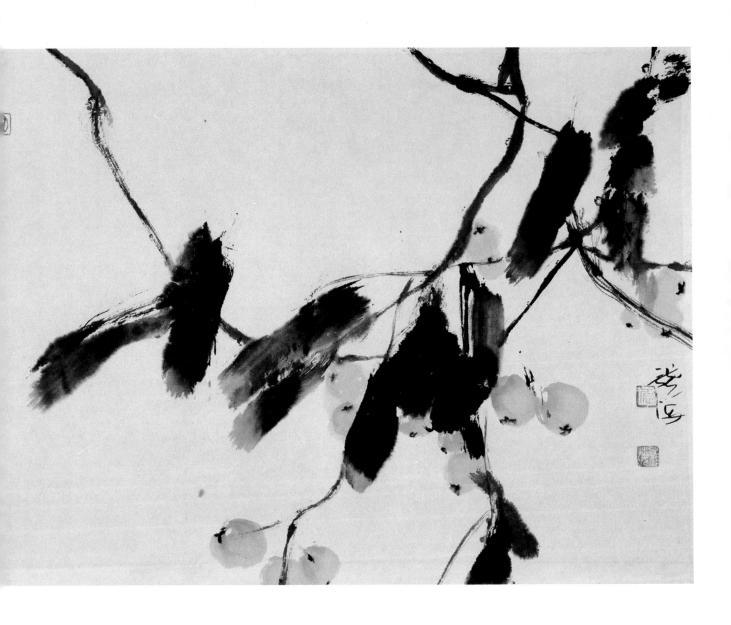

枇杷

1998 年
34cm X 45cm

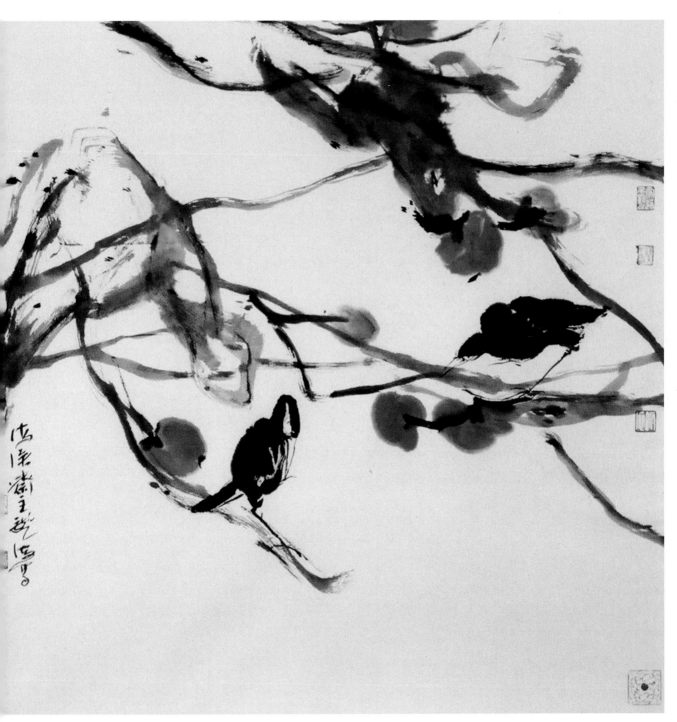

酣

2000 年
67cm X 67cm

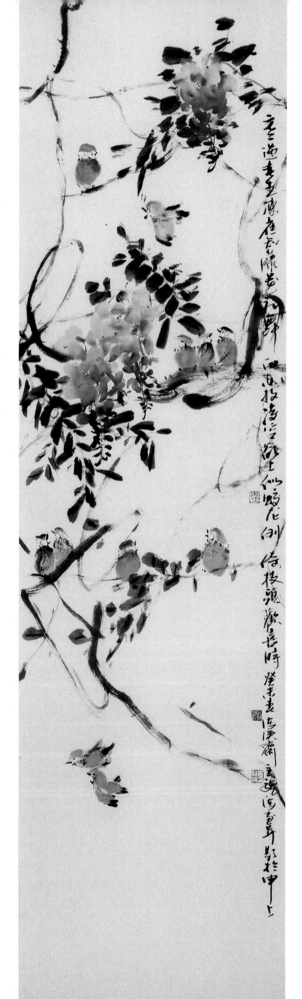

寒过春生冻雀知

2003 年
180cm X 47cm

寒过春生冻雀枝，藤花初舞向东枝。凌空欲上似蛟龙，倒依枝头欢喜时。癸末春海涣斋主龙海画并题于申上。

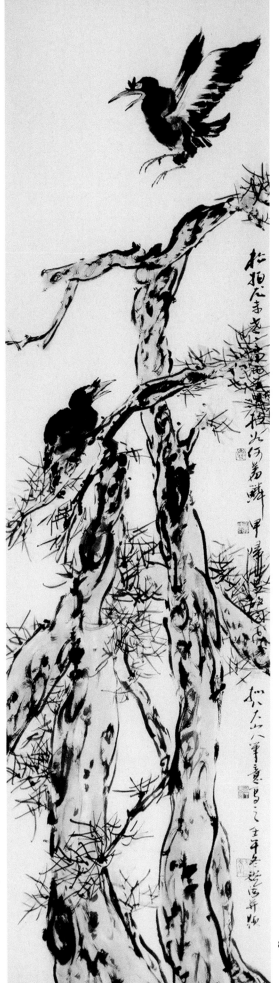

八哥松柏

2002 年

180cm　X　47cm

松柏尤未老，雷雨生黑枝，如何着麟甲，归鸟故园飞。
拟八大山人笔意写之。壬午冬龙海并题。

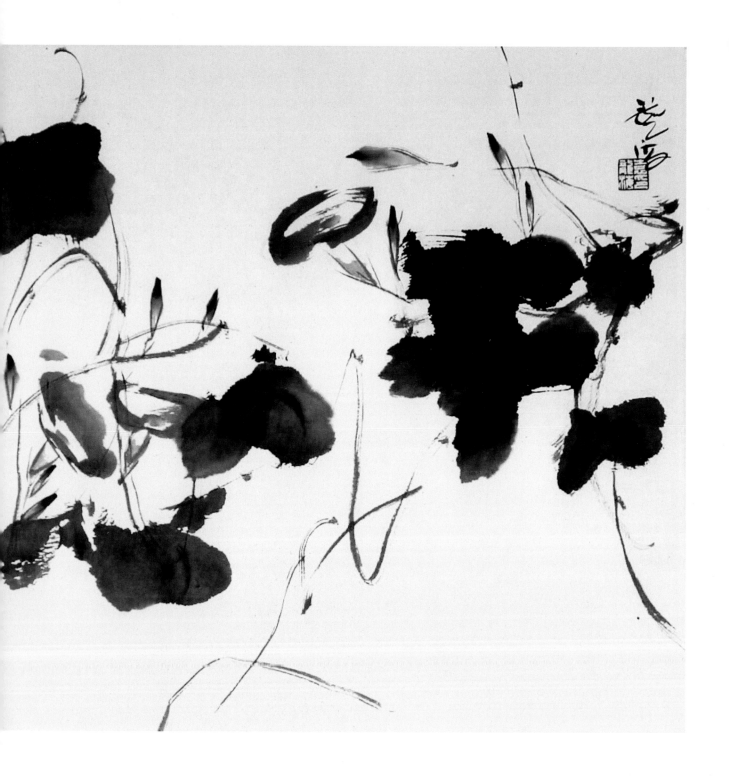

牵牛花

2002 年
45cm X 48cm

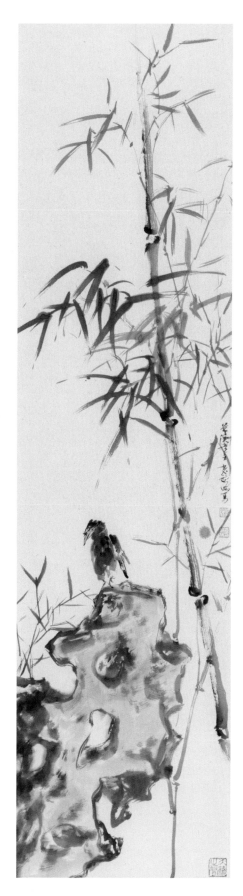

八哥竹石

2014 年
180cm X 47cm

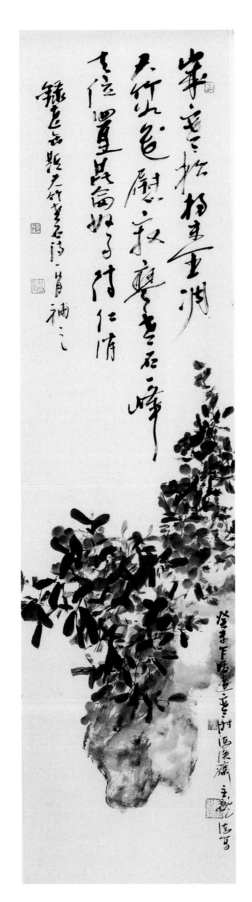

天竹老石图

2003 年

180cm X 45cm

癸未午暖还寒时，海涣斋主龙海写。
岁寒松柏未全凋，天竹如花慰寂廖，老石一峰天位置，
昆仑奴子待红梢。录老缶题天竹老石诗一首补之。

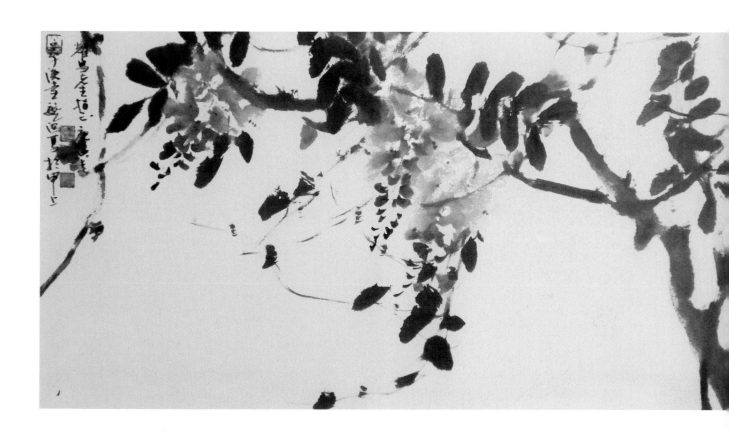

紫气东来

2011 年

90cm X 47cm

耀昌先生指正，庚寅春萃涣堂主龙海写于申上。

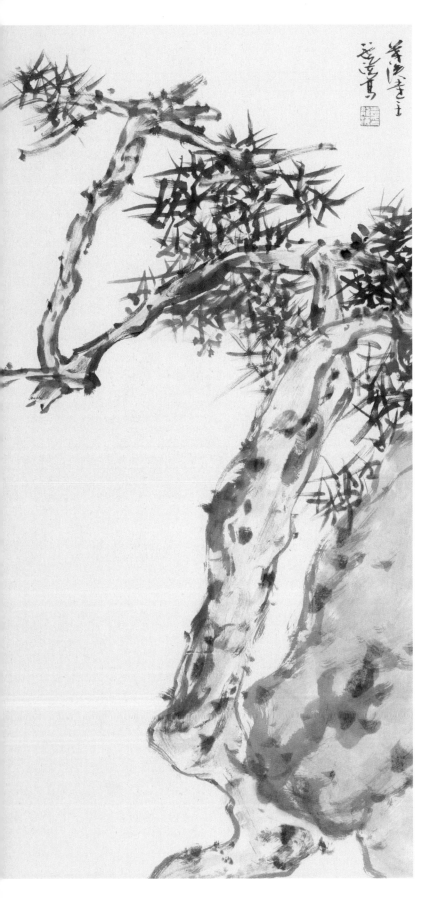

松石图
2012 年
90cm X 47cm

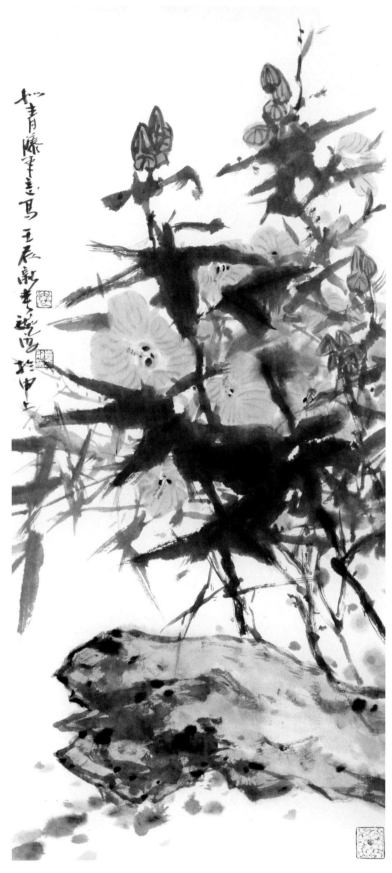

秋葵

2012 年

90cm X 47cm

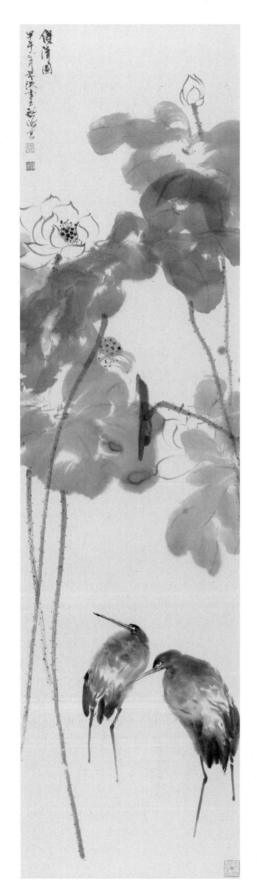

双清图

2014 年

180cm X 47cm

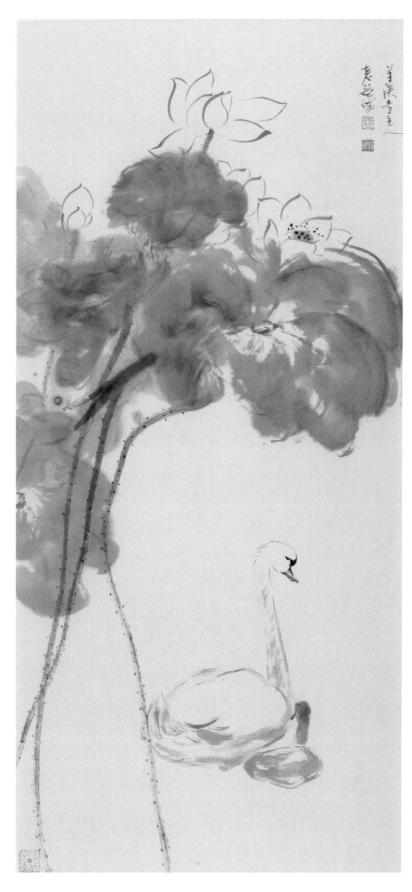

天鹅入荷池

2014 年
167cm X 66cm

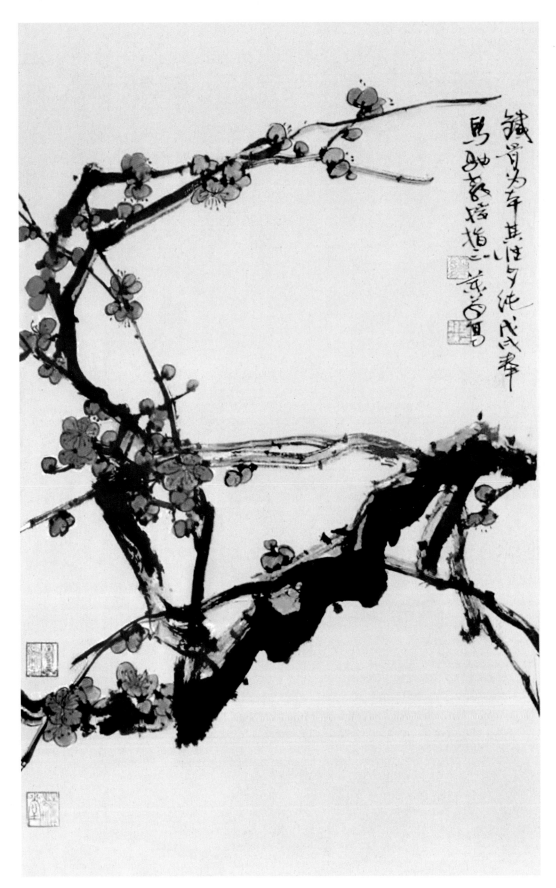

铁骨为本

2017 年
67cm X 45cm

铁骨为本，其性
自纯。戊戌，奉
马驰教授指正，
药翁写。

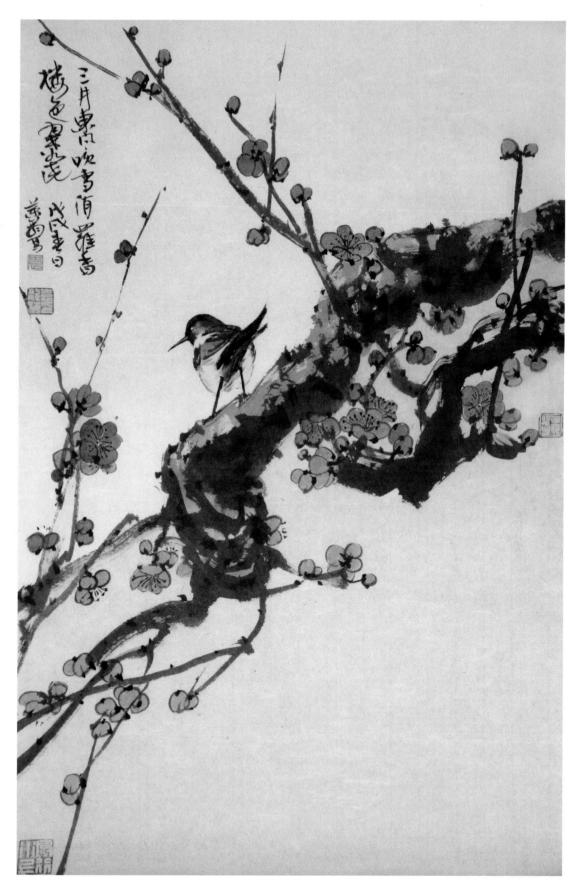

三月东风

2018 年

67cm X 45cm

三月东风吹雪
消，罗香楼色
翠如芘。戊戌
春日，药翁写。

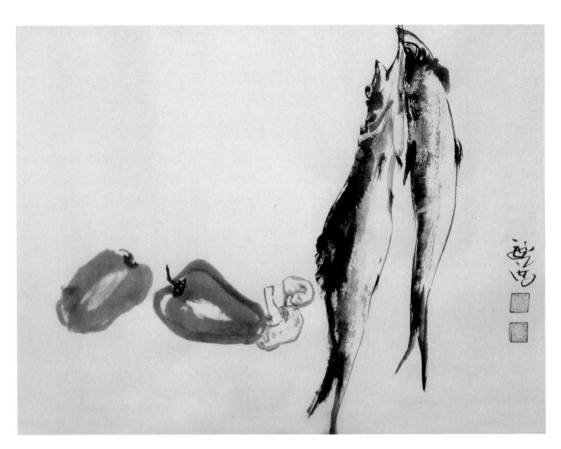

有鱼图

2018 年

45cm X 35cm

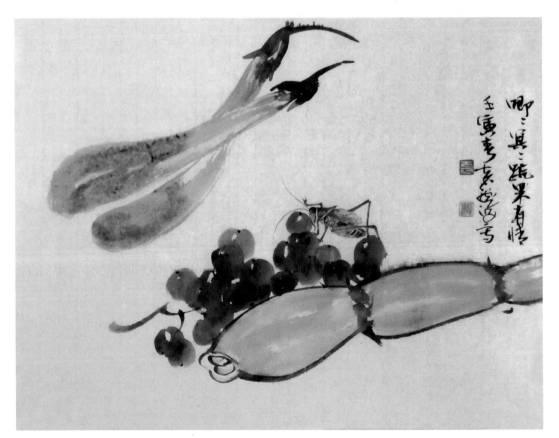

唧唧冥冥

2022 年

45cm X 35cm

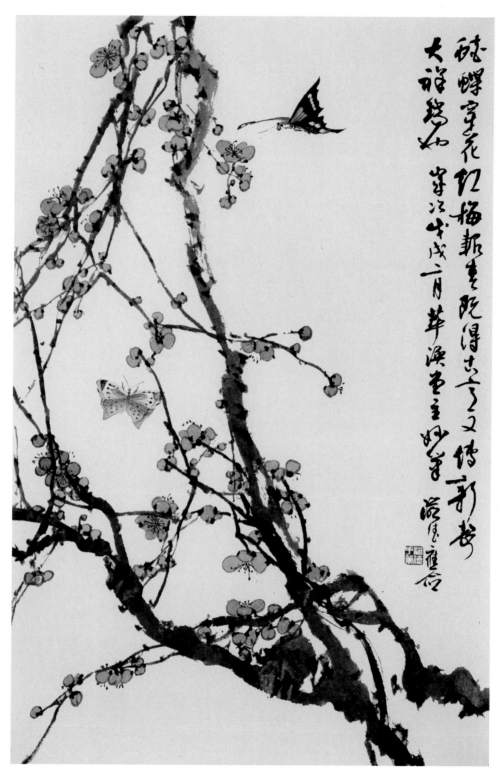

蛱蝶穿花

2018 年

67cm X 45cm

蛱蝶穿花红梅报春，既得古意又传新腔，大祥瑞也。岁次戊戌二月，萃涣堂主妙笔，滋德应命。

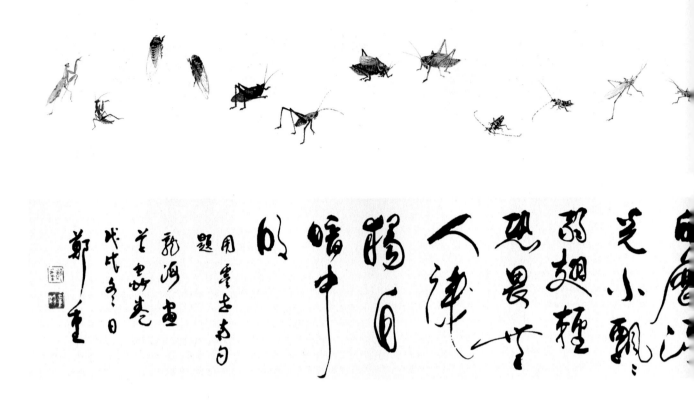

用虞世南句
题流泥画草虫卷
代代冬日
郑重

白唐江
芝小飘
忽翅轻
人津
隔自
暗中
明

草虫手卷

2019 年

23cm X 400cm

卷首：秋声拂长林 龙海弟属，
　　　汪观清时年八十六题。

卷末：的历流光小，飘飘弱刺轻。
　　　恐畏无人识，独自暗中明。
　　　用虞世南句题龙海画草虫卷。
　　　戊戌冬日郑重。

秋声拂长林

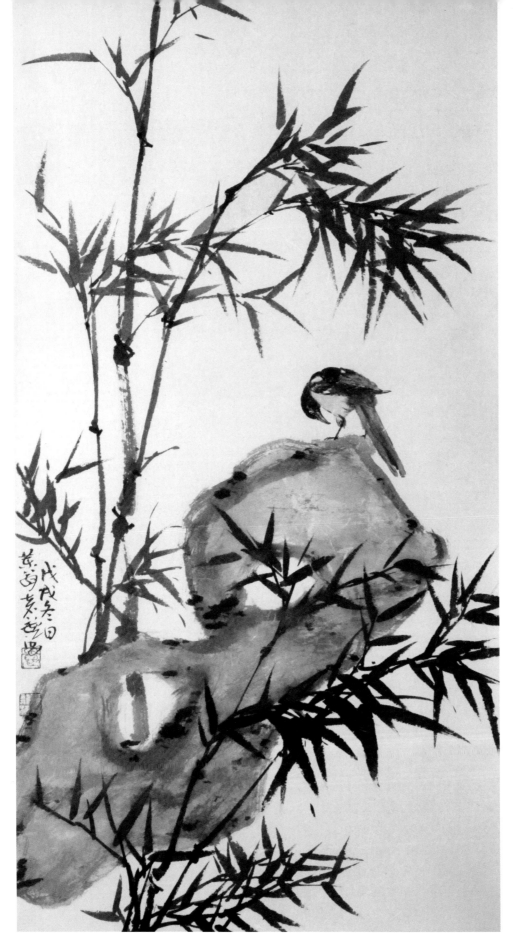

竹石喜鹊

2018 年
88cm X 46cm

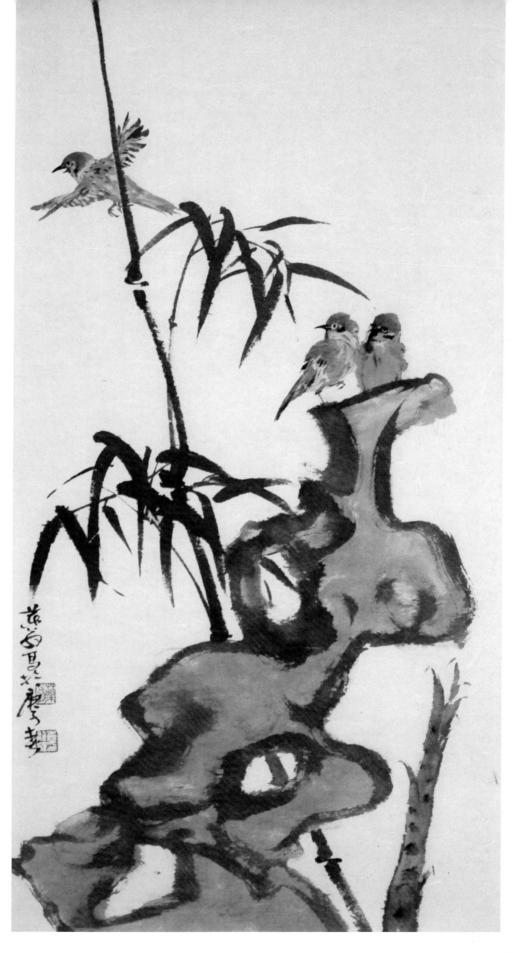

竹下文雀

2018 年
88cm X 46cm

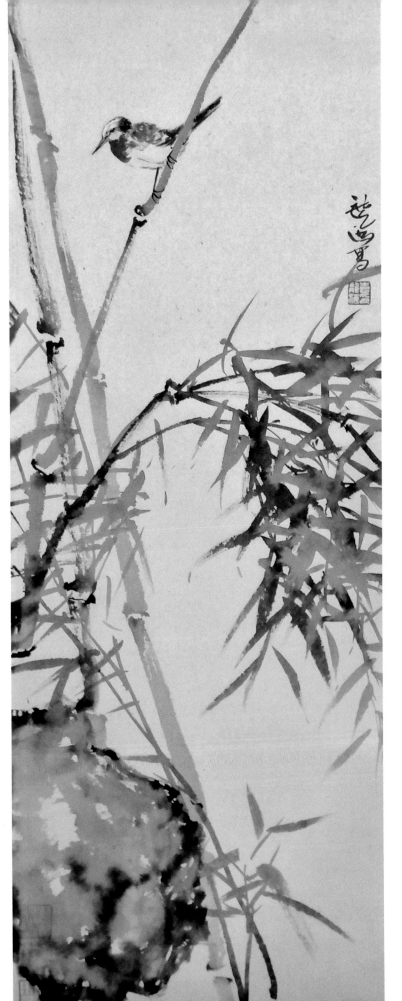

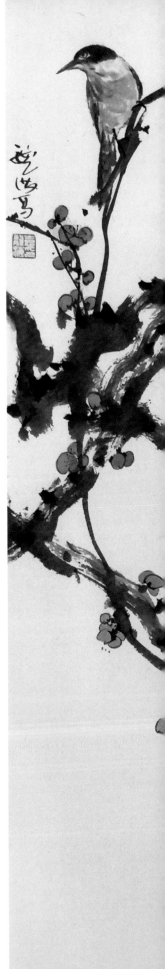

喜上眉梢

2018 年

135cm X 34cm

满川风雨凤鸣声

2018 年

140cm X 34cm

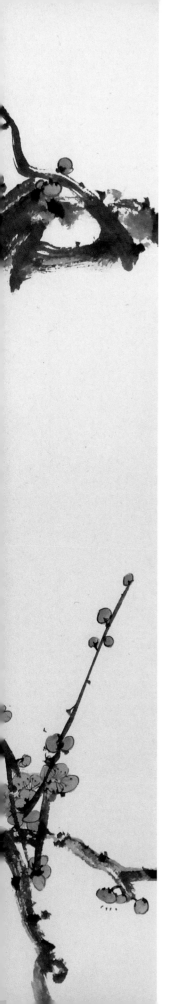

秀竹丛兰佳石
2019 年
134cm X 34cm

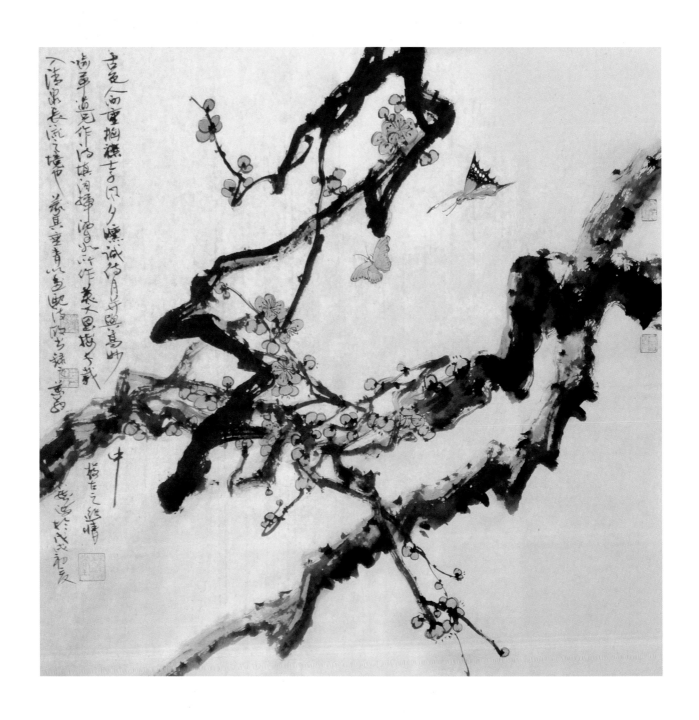

古色人间重

2018 年
70cm X 70cm

古色人间重，胸襟士子风。夕曛诚待月，并与高庙中。喻军道兄作诗填词挥洒自如，所作美文，思接千载，发古之幽情，入清泉长流之境也。蒙其垂青，以画配诗，故书录之。药翁龙海于戊戌初夏。

倚石临风一两枝

2019 年

90cm X 46cm

夏日田园

2019 年
88cm X 46cm

幽淡清逸之笔
思之久矣，今
拟书旅写鸡
法，追之不逮
也。己亥药翁
并记。

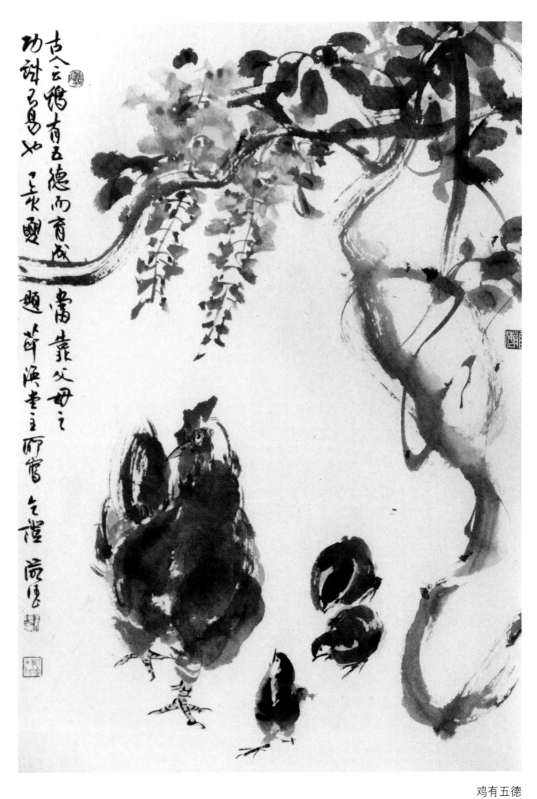

鸡有五德

2019 年
67cm X 45cm

古人云，鸡有五德而育成靠父母之功，诚不易也。已亥夏题萃涣堂主所写，乞证，滋德。

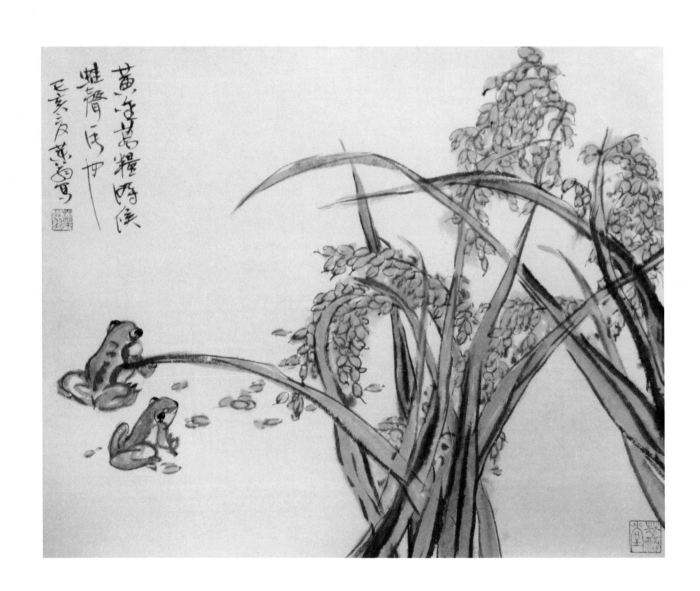

黄金万两

2019 年
45cm X 60cm

黄金万量时候，蛙声一片也，已亥夏药翁写。

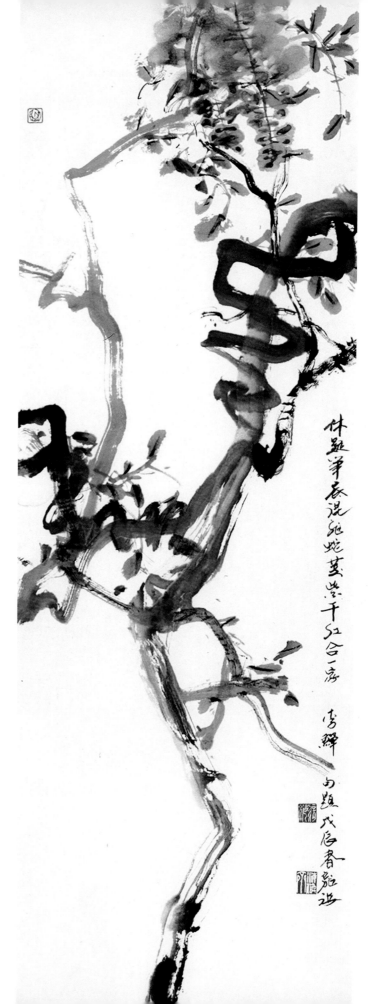

紫藤蔓架

1988 年

99cm X 33cm

休疑笔底混龙蛇，万紫千红合一家，
李鱓句题，戊辰春龙海。

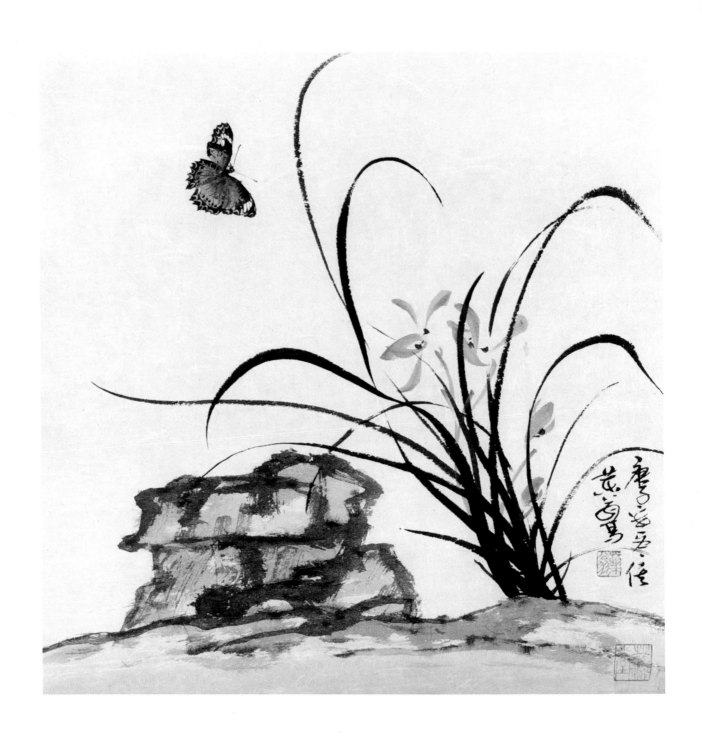

醉香

2019 年

46cm X 44cm

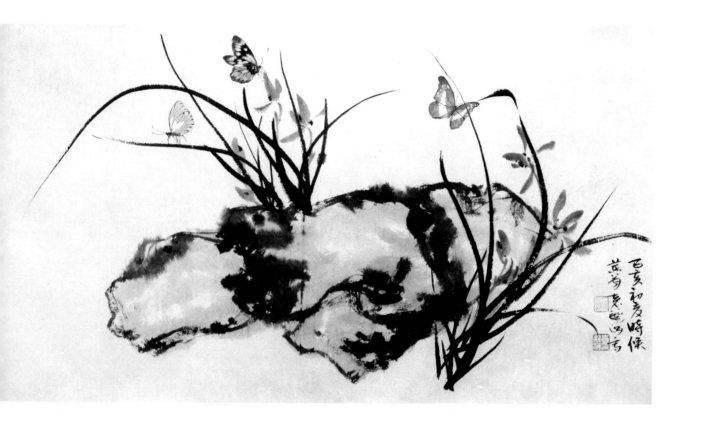

丛兰泛远香

2019 年
90cm X 46cm

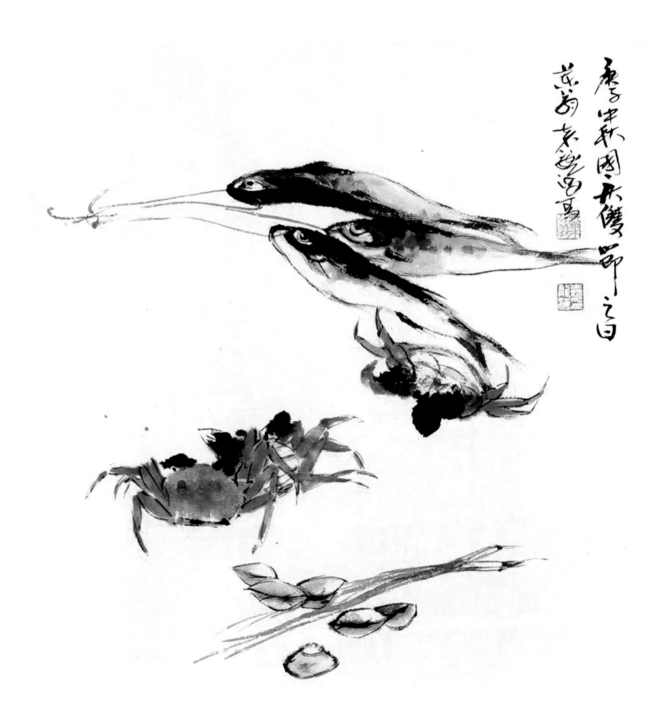

秋鲜

2019 年
46cm X 44cm

庚子中秋国庆双节之日，药翁袁龙海写。

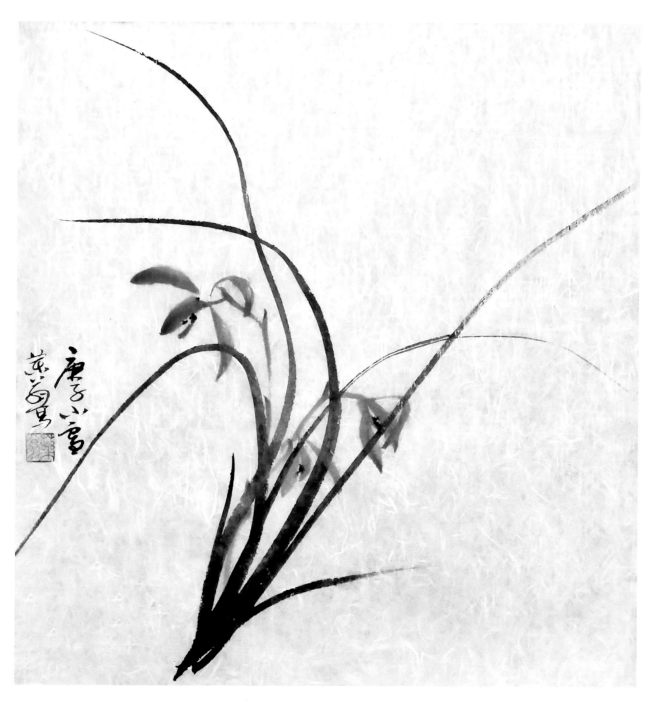

王者香

2020 年

45cm X 47cm

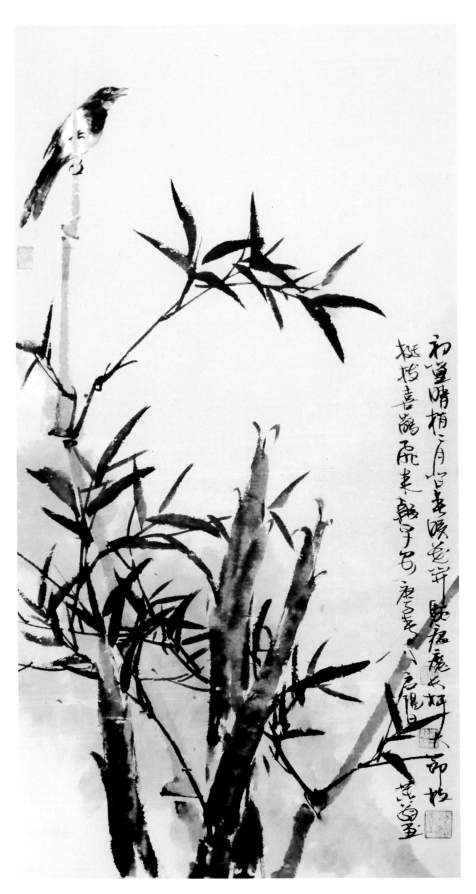

初篁晴梢二月间

2020 年
90cm X 45cm

初篁晴梢二月间，春暖花开驱虐魔，长干大节枝挺拔，喜鹊飞来报平安。庚子春启阳日，药翁画。

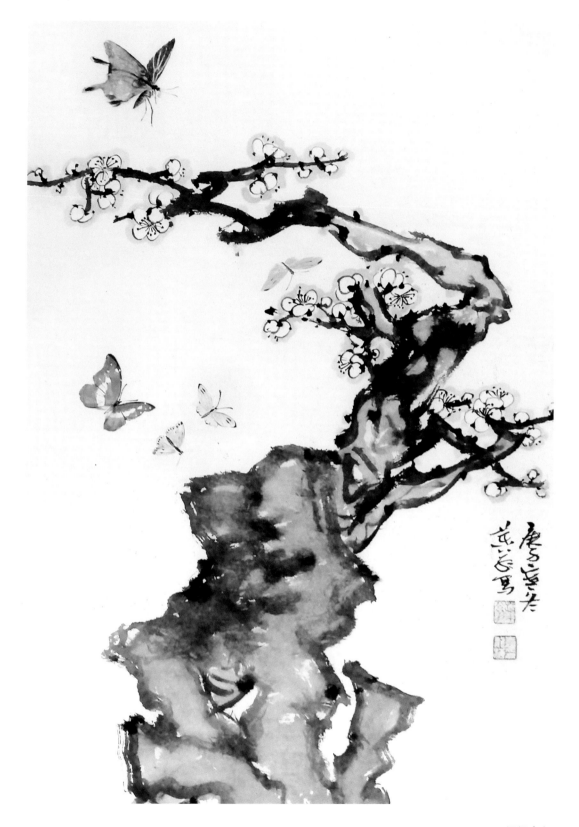

翩翩春归

2020 年
45cm X 67cm

寻艳寻香

2020 年
46cm X 35cm

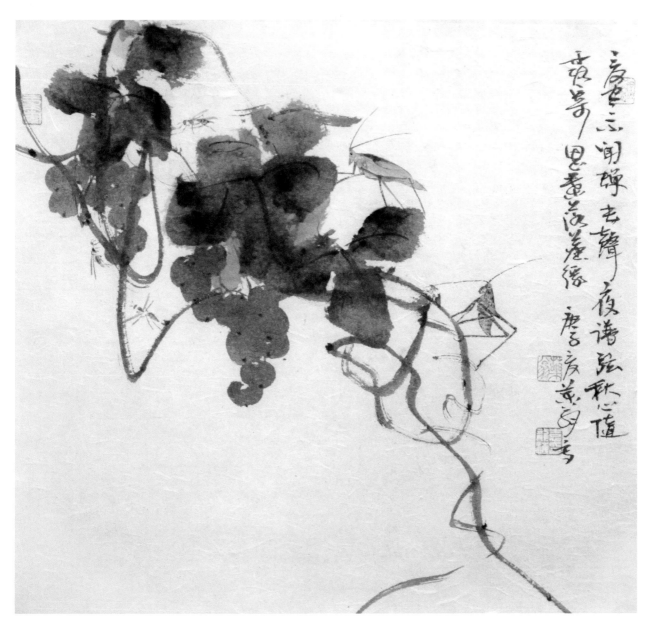

夏尽不闻蝉

2020 年

46cm X 44cm

夏尽不闻蝉，去声夜谱弦。秋心随露寄，思叶落尘缘。庚子夏药翁写。

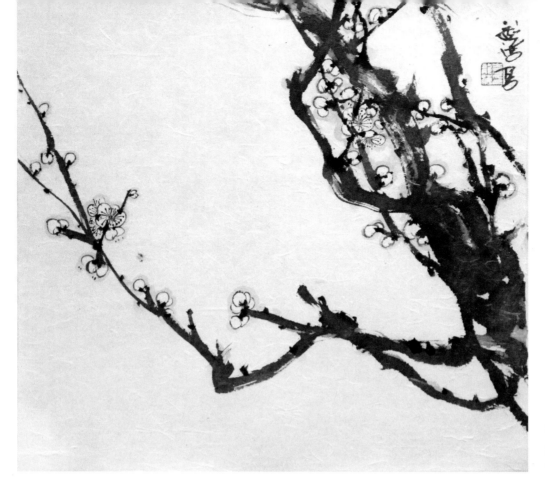

老梅蓓蕾

2020 年
46cm X 44cm

暗香引蝶来

2020 年
46cm X 44cm

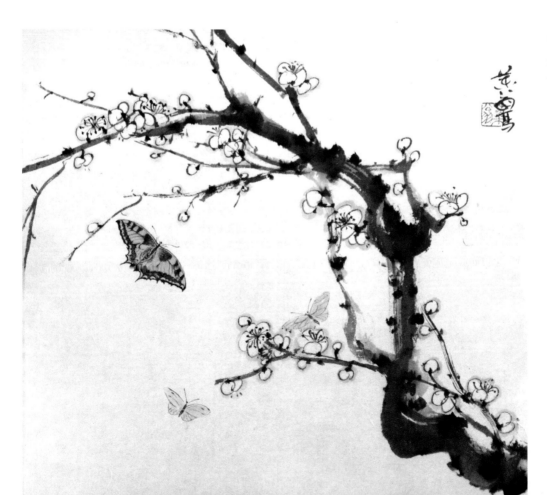

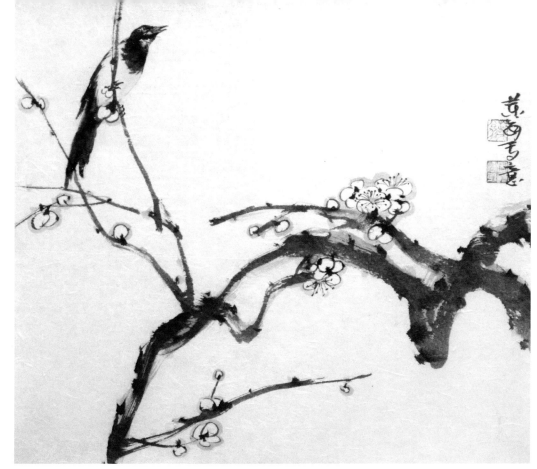

喜上梅梢

2020 年
46cm X 44cm

梅花白头

2020 年
46cm X 44cm

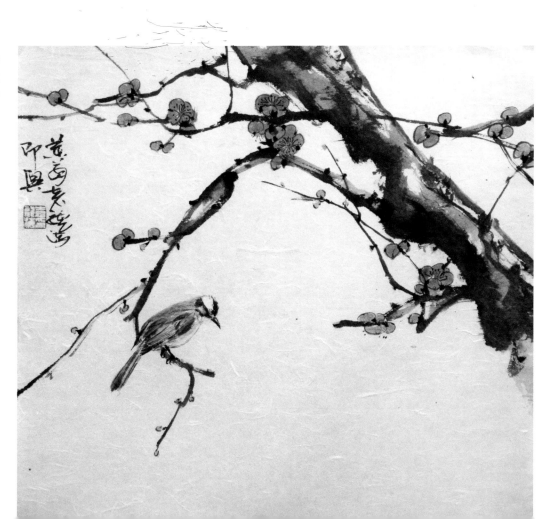

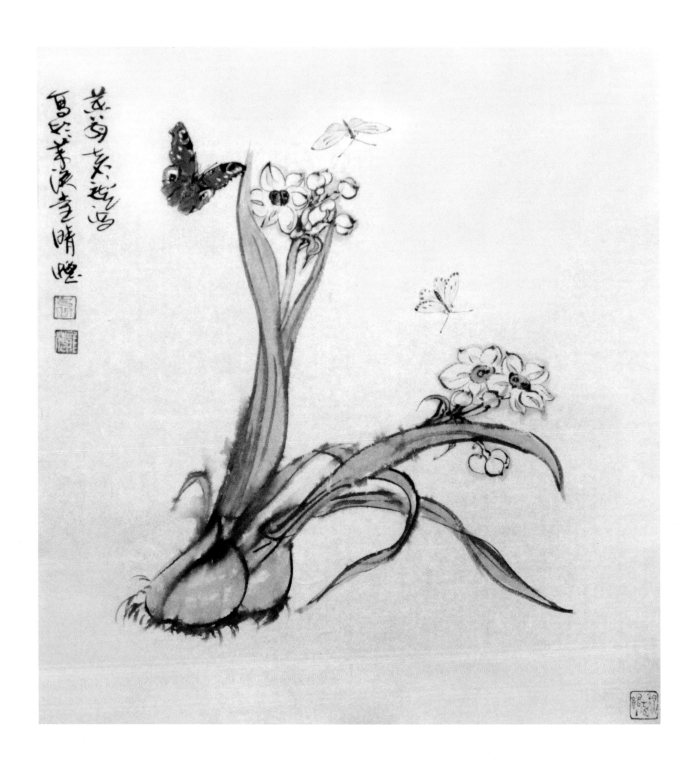

水仙蝴蝶

2020 年

46cm X 44cm

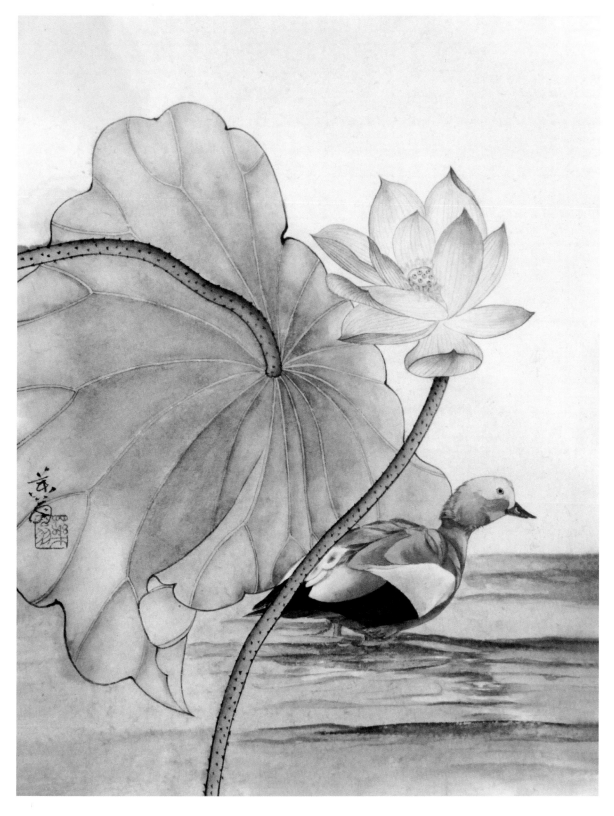

羽泛清渊

2020 年
45cm X 34cm

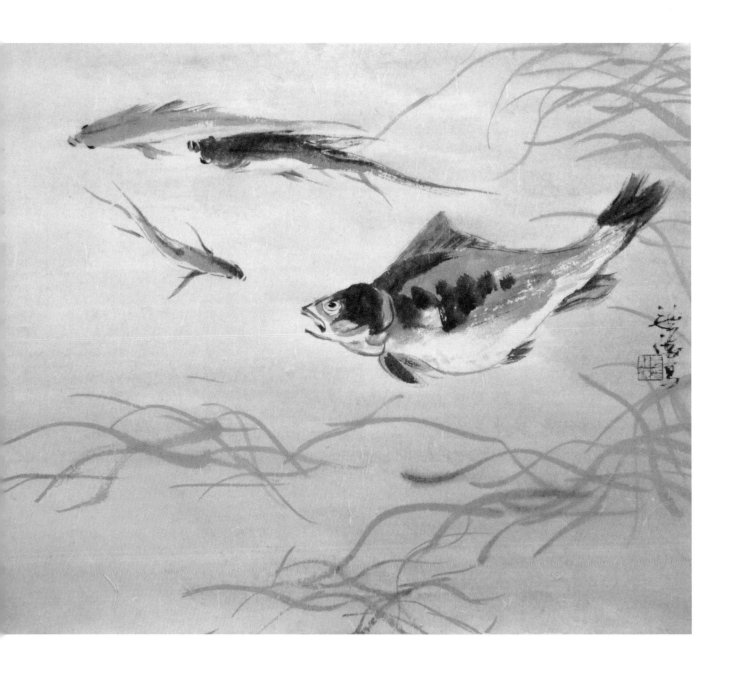

鱼乐

2020 年

45cm X 60cm

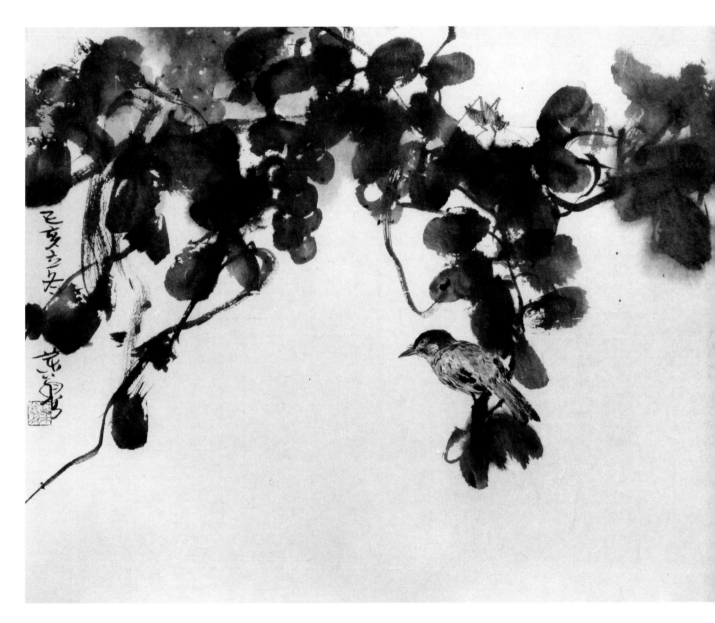

秋趣

2020 年
67cm X 45cm

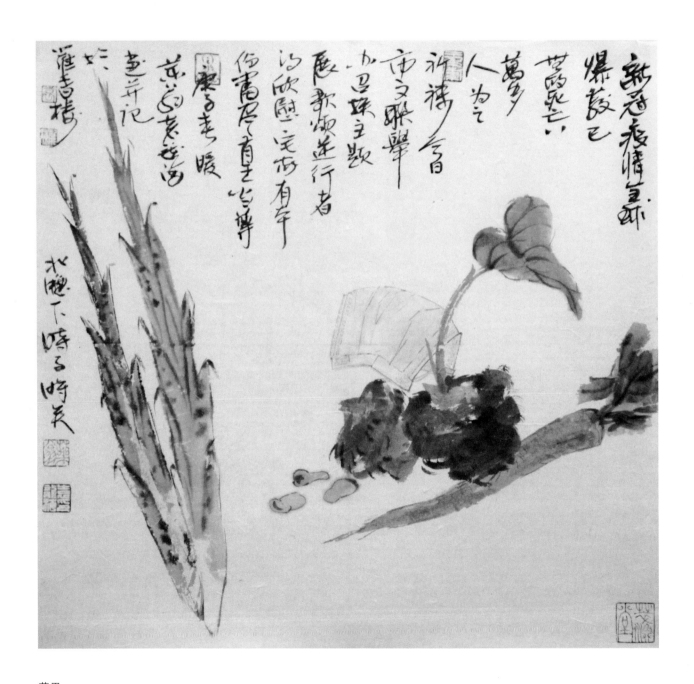

蔬果

2020 年
46cm X 45cm

新冠疫情全球爆发，已无故死亡八万多人，为之祈祷。今日市文联举办召唤主题展，歌颂逆行者，得欣慰，宅家有本分当尽，有主当尊。庚子春暖，药翁袁龙海画并记于罗香楼北窗下，时子时矣。

幽香

2020 年
46cm X 45cm

双鸭丝瓜

2020 年

45cm X 67cm

流水生辉

2020 年
45cm X 60cm

拟大石翁笔意

2021 年
88cm X 45cm

庚子玉龙抬头后二日，抗疫
期间上网课，拟以海上画坛
先贤大石翁为范本，拟之不
逮也，药翁袁龙海并题于申。

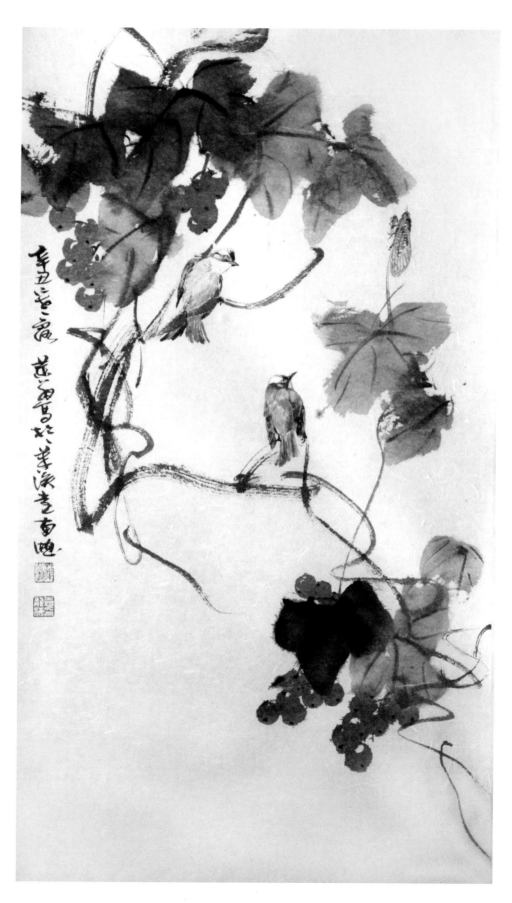

白头云梦

2020 年
88cm X 46cm

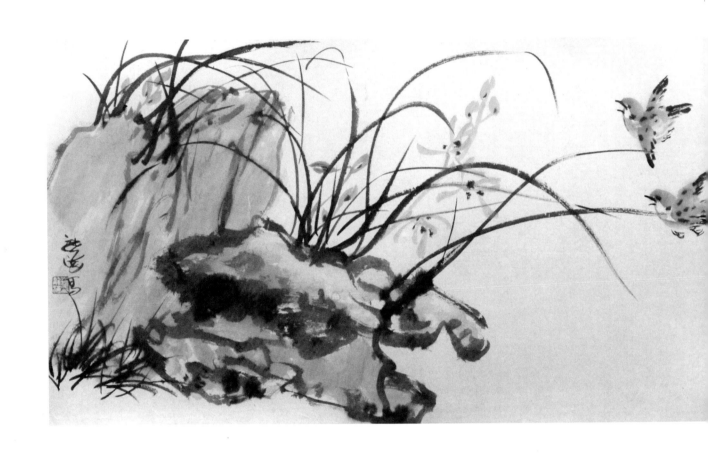

德馨堪自近

2020 年
88cm X 46cm

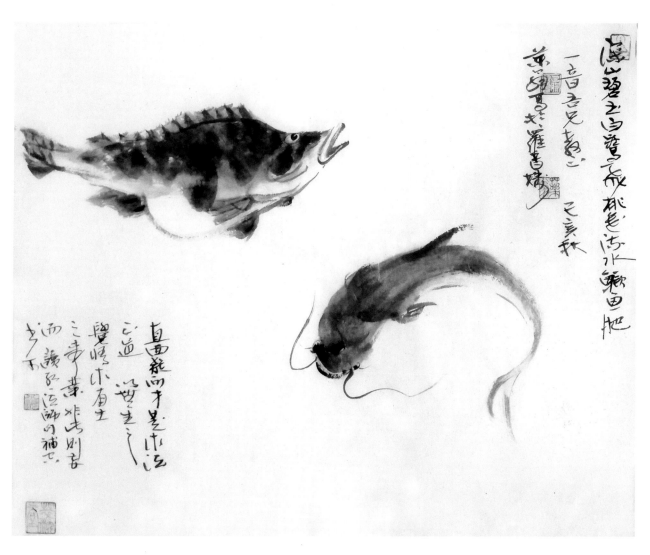

鱼乐图

2019 年
45cm X 34cm

深山碧玉白鹭飞，桃花流水鳜鱼肥。一音吾兄教正。己亥秋药翁写于罗香楼。
直面疑问才是求法正道，以无生之觉悟，求有生之事业，非此则妄而。读弘一法师句补空书可？

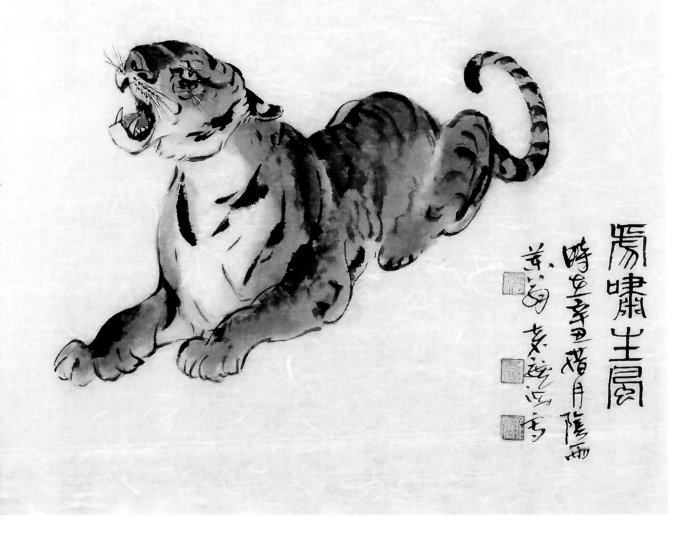

虎啸生风

2022 年

45cm X 48cm

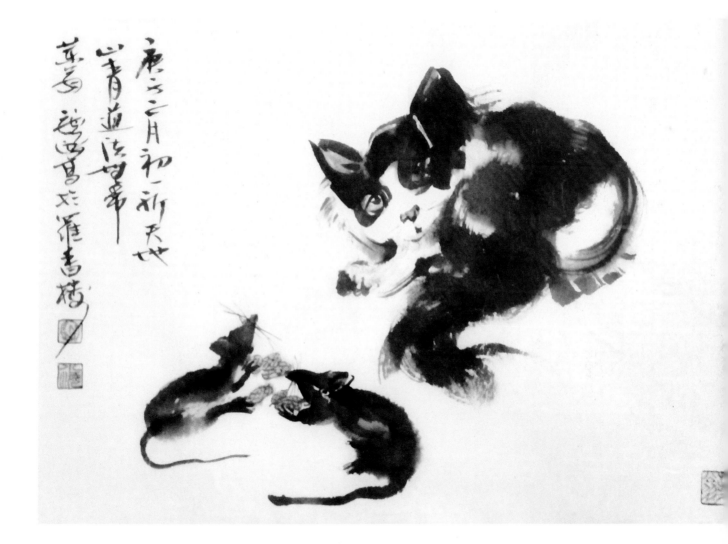

绝配

2020 年

29.5cm X 43cm

庚子正月初一，祈天地山青道法无常，药翁龙海写于罗香楼。

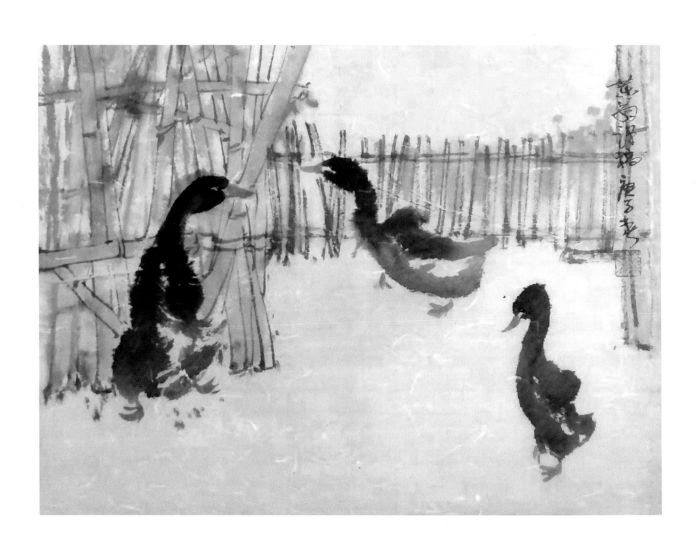

乳鸭藕塘

2020 年
34cm X 26cm

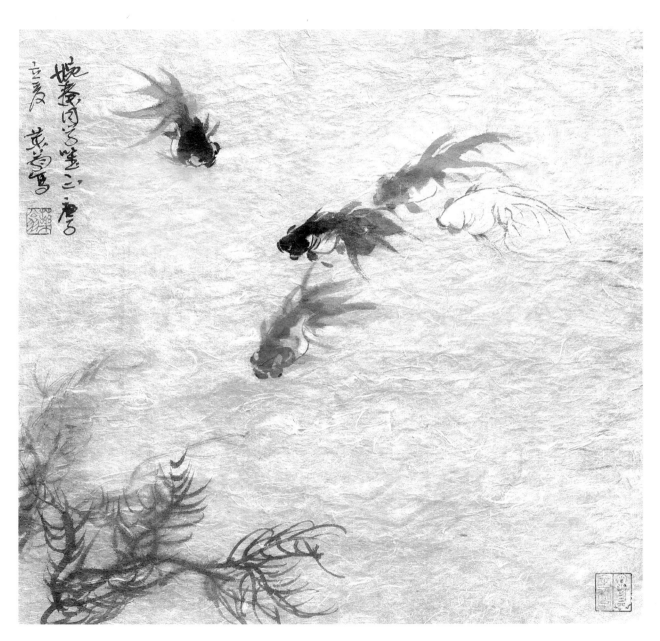

金鱼图

2020 年

45cm X 48cm

婉秦同学鉴正，庚子立夏药翁写。

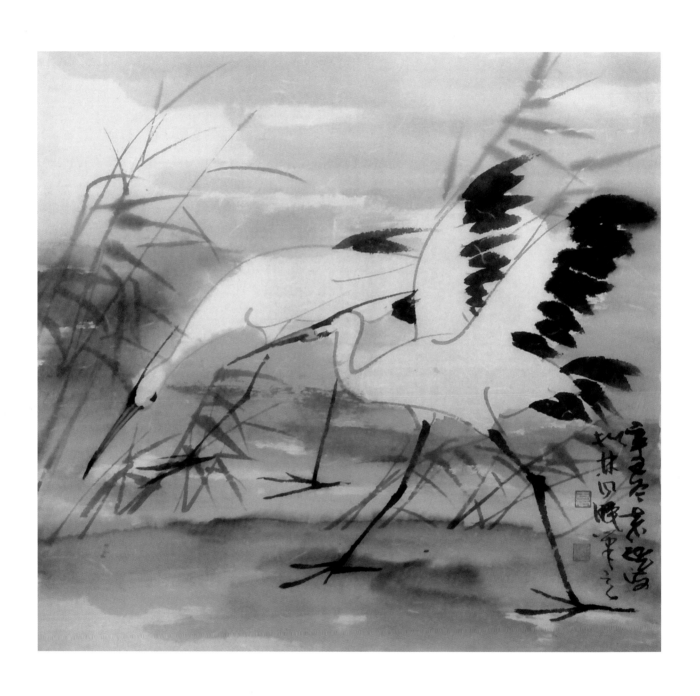

仿林风眠鸬鹚

2021 年
45cm X 48cm

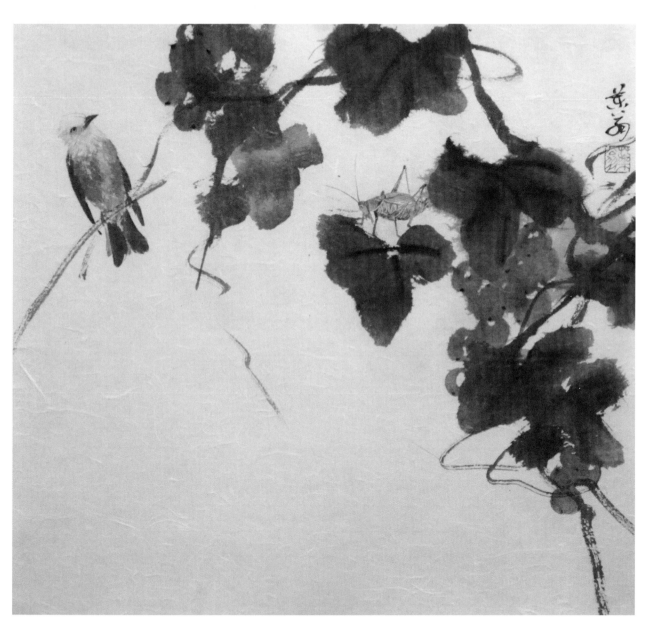

秋趣

2021 年

46cm X 44cm

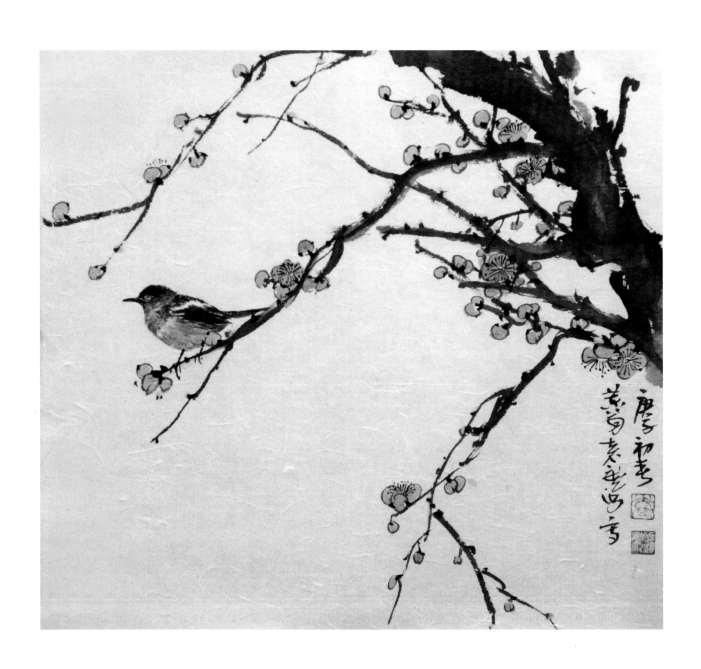

红梅枝上鸟

2021 年
46cm X 44cm

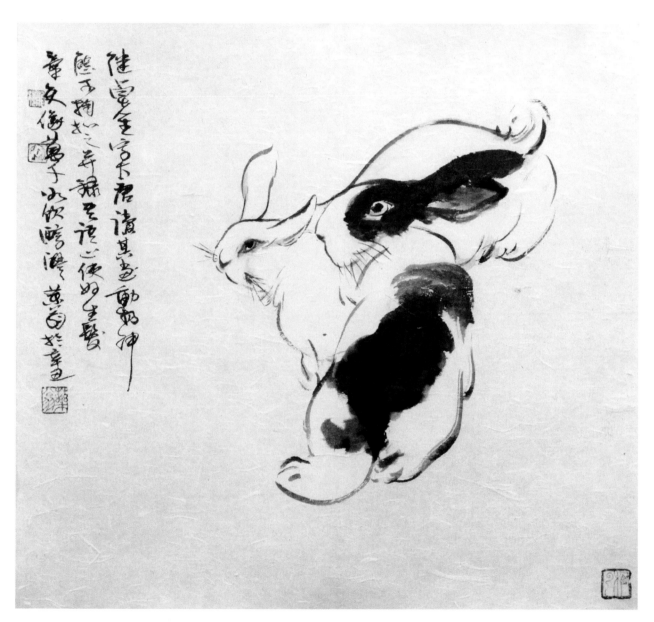

双兔

2021 年

46cm X 44cm

继卣先生字大唐，读其画动物，神态可掬，拟之并录其语，心使妙生发气矣，像万千，如饮醇醪，药翁于辛丑。

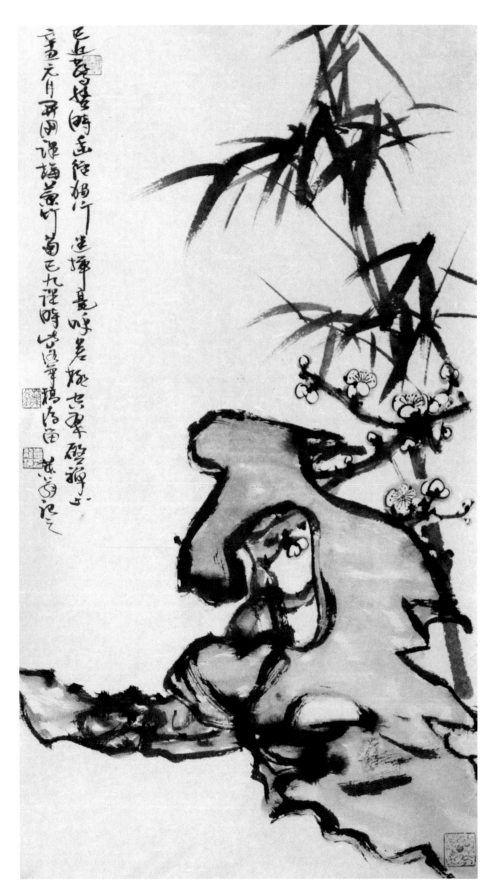

梅竹空翠

2021 年
88cm X 46cm

已近惊蛰时，幽径独行迷，
挥毫呼若极，空翠启禅心。
辛丑元月，开网课《梅兰竹
菊》已九课时，此落笔稿存
留。药翁记之。

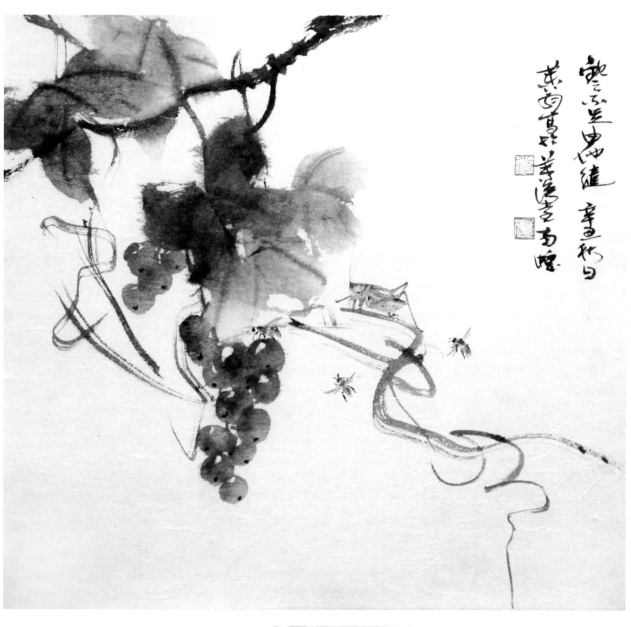

观之不足由他谴

2021 年

46cm X 45cm

观之不足由他缱,辛丑秋日药翁写于萃涣堂南窗。

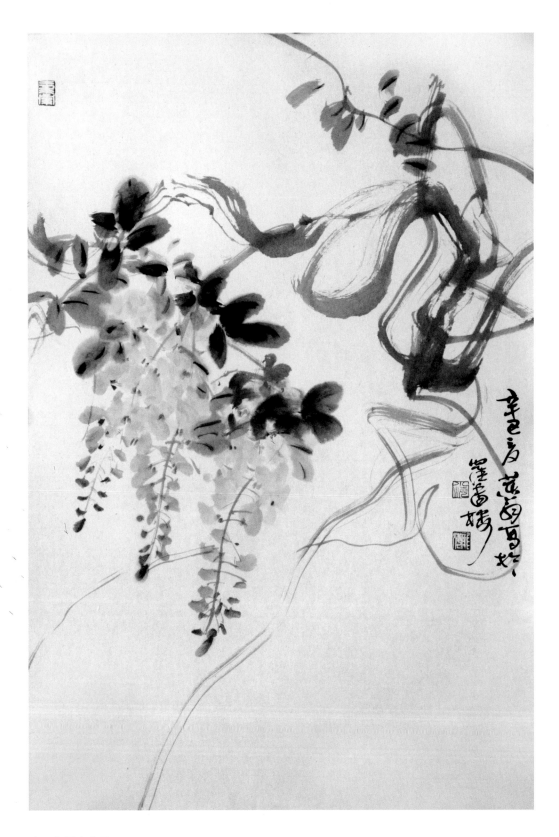

青霞紫雪点春风

2021 年
67cm X 45cm

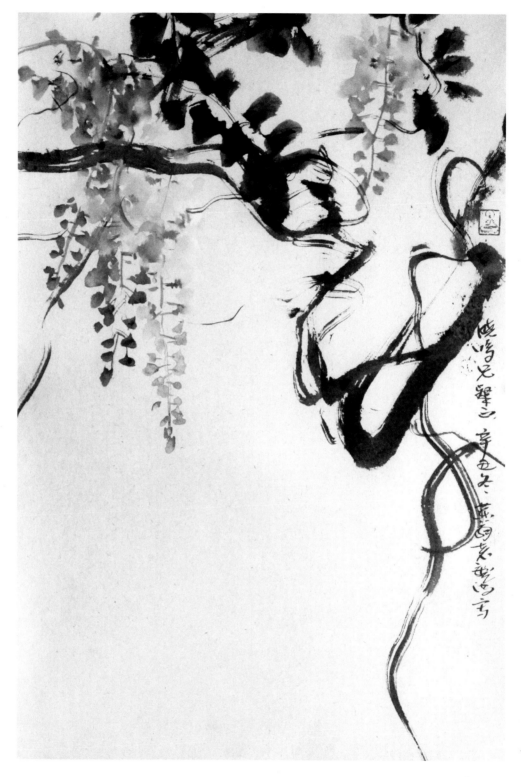

藤萝蔓架

2021 年

67cm X 45cm

晓明兄粲正，辛丑冬药翁袁龙海写。

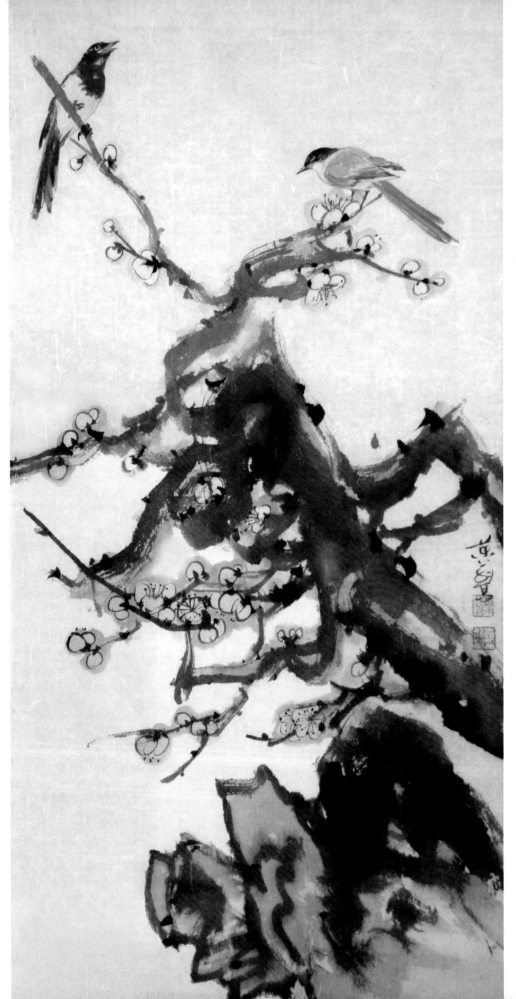

双喜来登

2021 年

90cm X 46cm

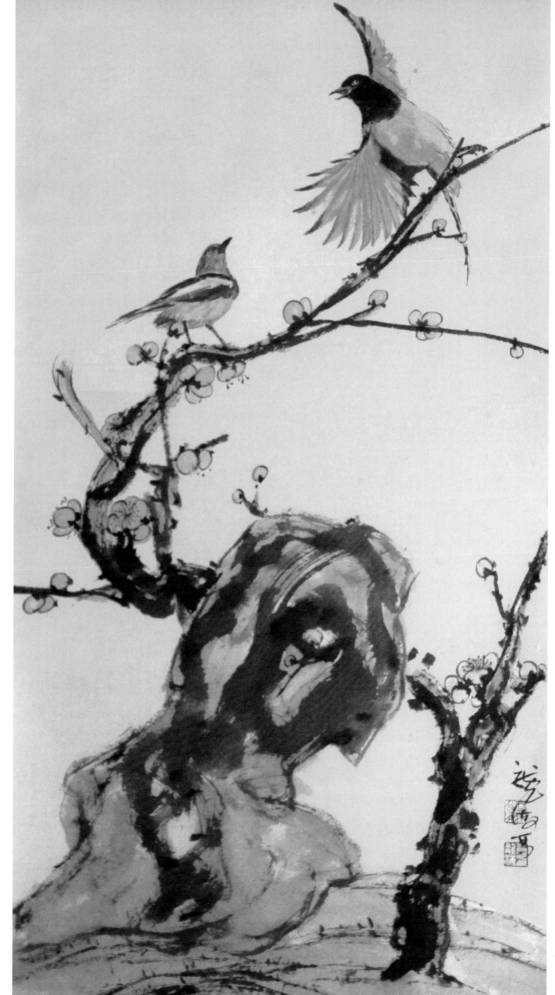

喜鹊来香先觉

2021 年

90cm X 46cm

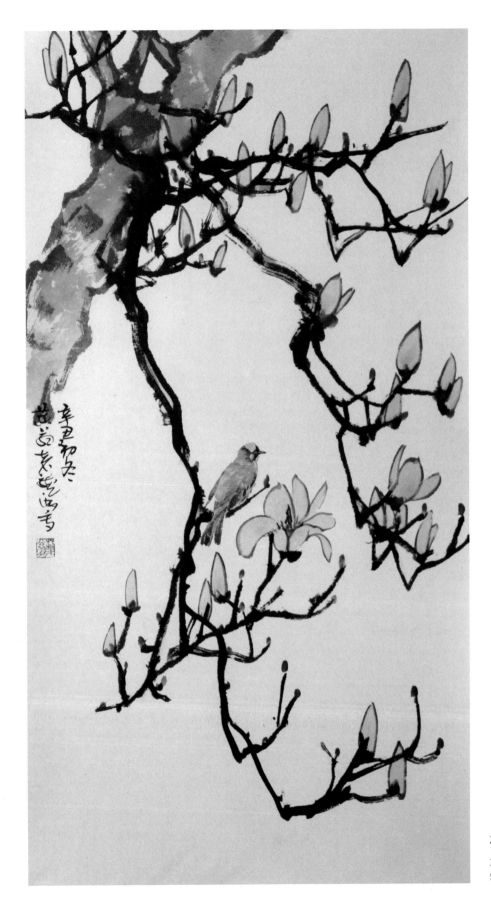

冰雪丰神

2021 年
90cm X 46cm

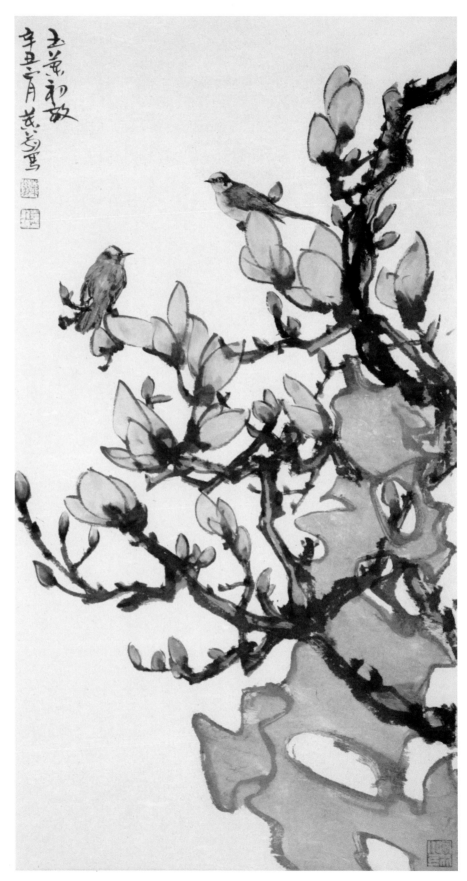

玉兰初放

2021 年

90cm X 46cm

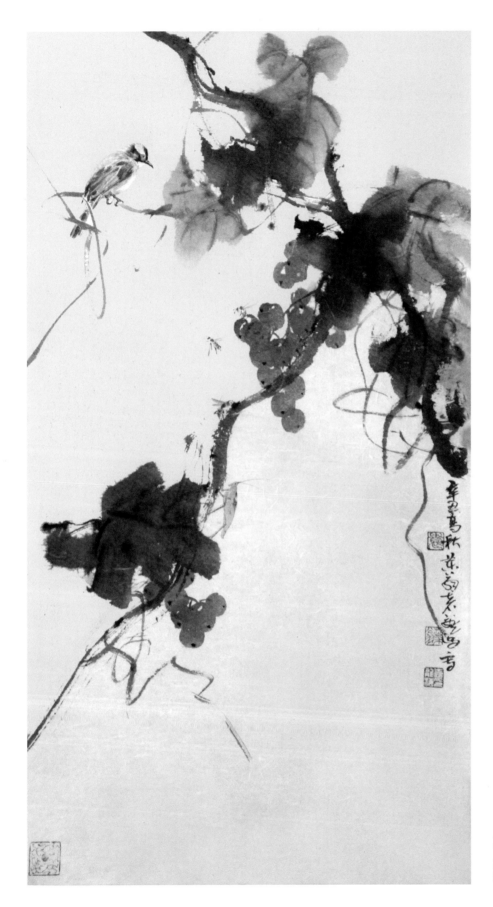

夏日幻梦

2021 年
90cm X 46cm

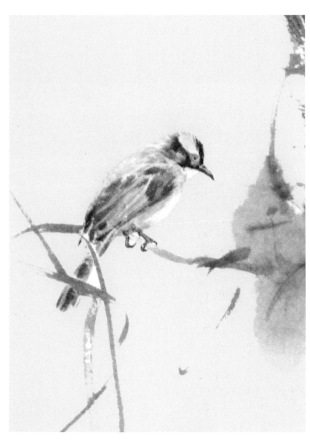

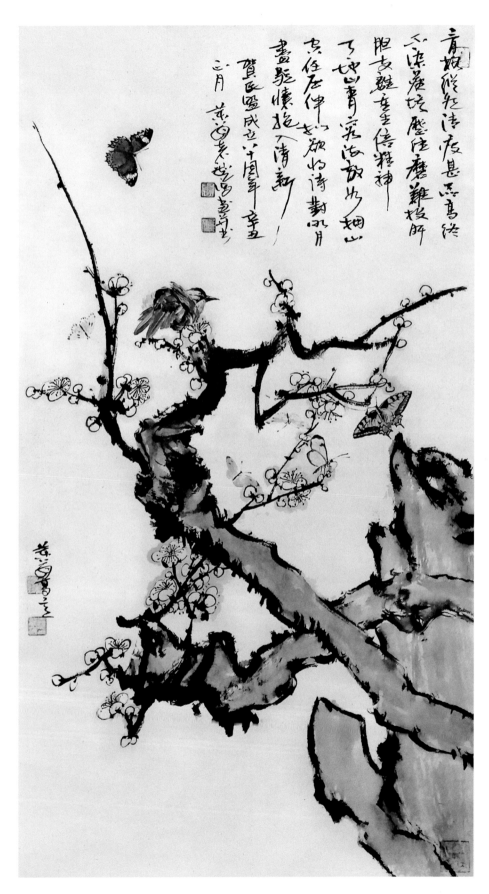

骨格丛然清瘦甚

2021 年
100cm X 60cm

骨骼纵然清瘦甚，品高终不
染尘埃。历尽磨难披肝胆，
支离重生倍精神。天地山青
容海放，如拥山空任屈伸，
拟欲将诗对明月，尽驱怀抱
入清新。贺民盟成立六十周
年，辛丑正月龙海画并书。

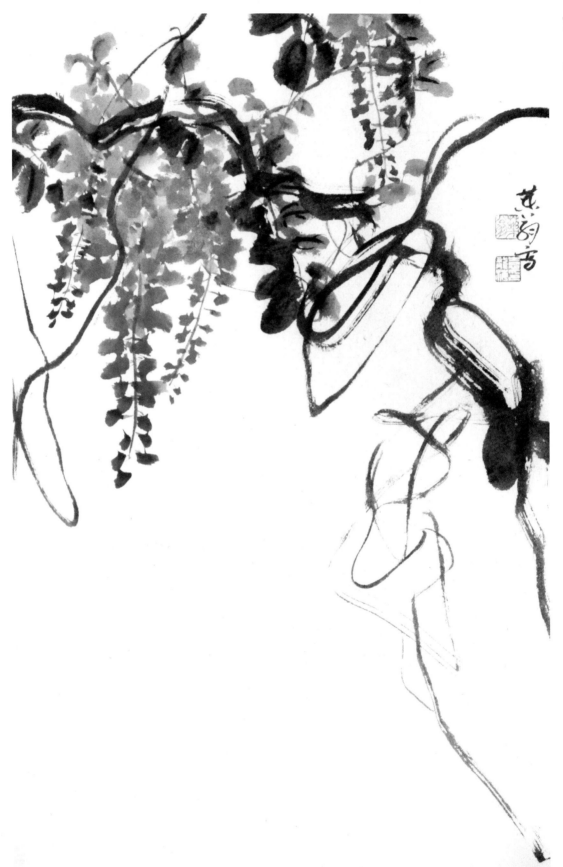

紫藤

2022 年

67cm X 45cm

大
觉
大
梦

袁龙海画集

清风出袖 篇

我现在的作品不能妄为已有自己的风格，只是**强调**了自己的**现有所学**，把金石、书法、文学的修养，音乐的感召深入到创作中去，从形式到内容力求发挥到极至。我认为，**风格的形成是一个自然的过程。**

自作青玉案词

2013 年

180cm X 46cm

怅望千秋航天路，常磨砺、求名师，锦瑟华年谁共渡。月桥撸影，草篆立门，画院春晓处。云龙冉冉衡寂寥，诗心文胆称雄浑。若待凭栏多几许，一派烟霞，海上话絮，秋风红叶时。韩天衡夫子美术馆落成，作青玉案词一首，录入双性博粲。癸已夏，萃涣堂主袁龙海并书于海上罗香北窗。

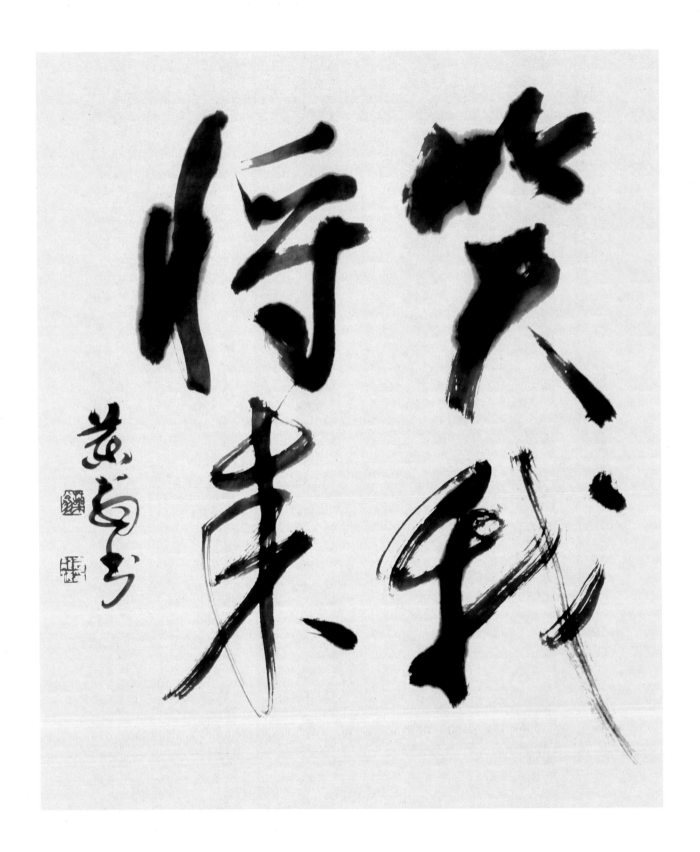

笑我将来

2022 年
52cm X 64cm

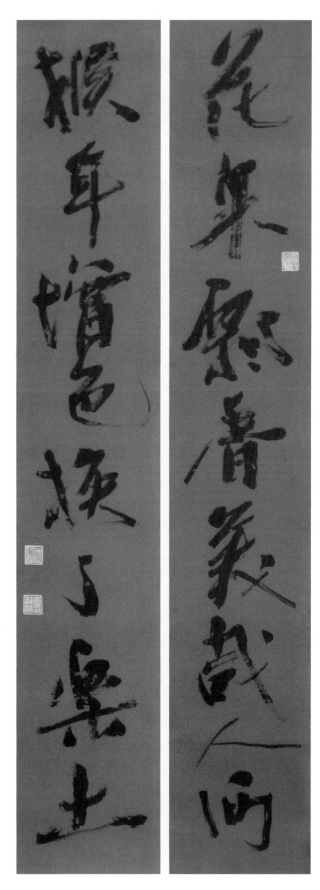

"花果·猴年"七言联

2016 年

100cm X 17cm X 2

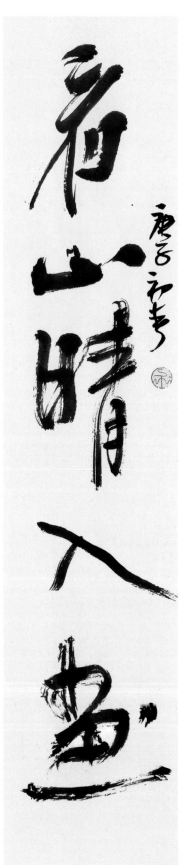

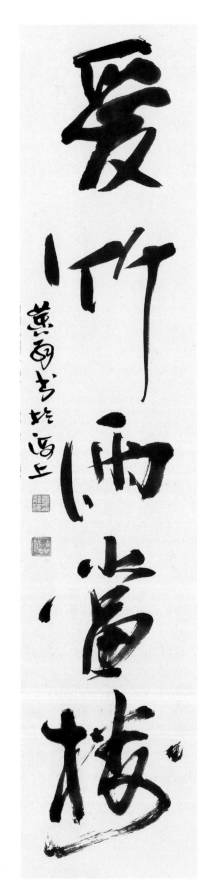

"看山·爱竹"五言联

2016 年

99cm X 23cm X 2

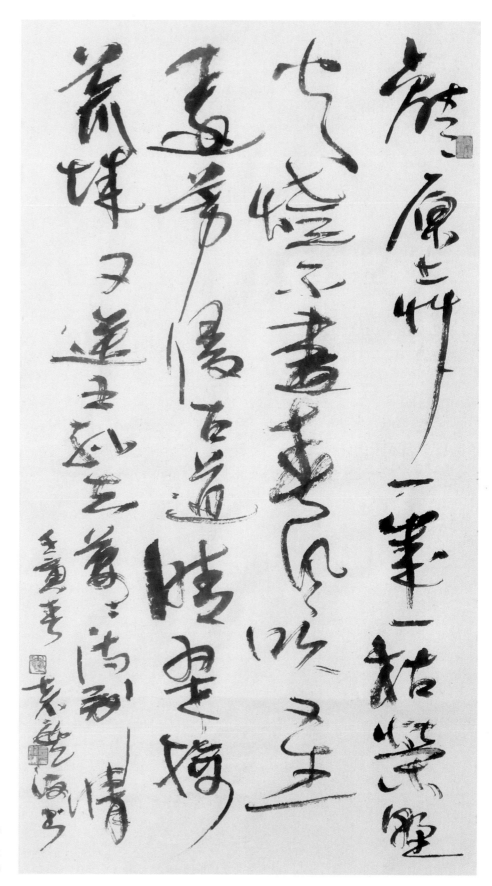

白居易诗

2022 年

90cm X 46cm

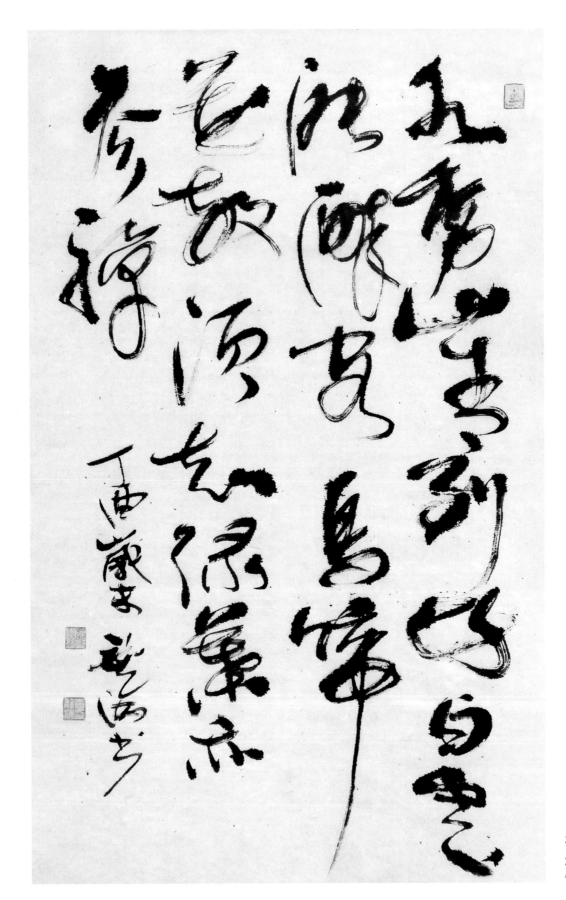

水秀山青
2018 年
48cm X 79cm

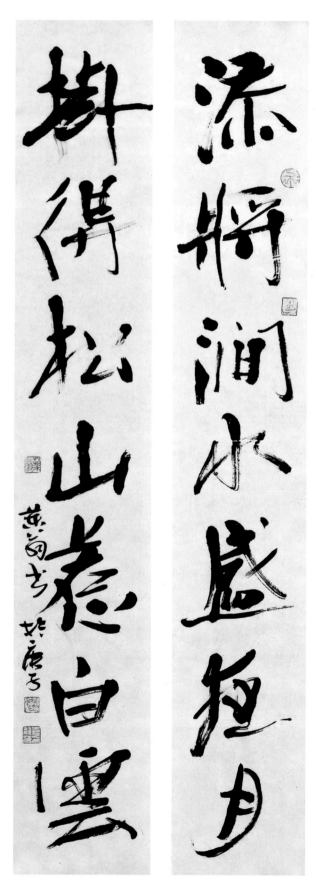

"添将·挂得"七言联

2018 年
103cm X 17cm X 2

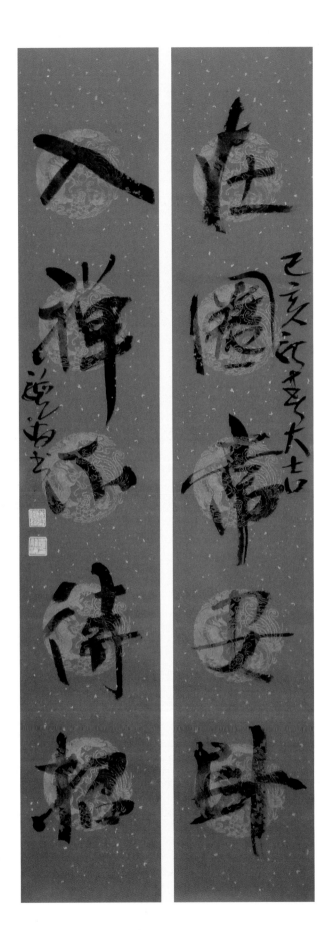

"在圈·入禅"五言联

2019 年
100cm X 17cm X 2

米芾鹧鸪天

2022 年

34cm X 140cm

李贺诗

2021 年

138cm X 34cm

摩诘诗

2022 年

69cm X 45cm

海上萃涣堂的师友评论选录

 袁龙海的画流露出一种真情，从中反映出他创作时激情喷涌于纸面的写意过程，达到"笔歌墨舞，天人合一"的状态。他及时抓住稍纵即逝的宣纸渗化效果而加以生发、引导，自然地刻画了富有变化的生动对象，极富艺术感染力。他是个艺术多面手，花鸟、山水都有自己面貌，更使人称道的是，在勤奋创作之余，他还从事美学理论的研修，结合他新闻职业敏锐的眼光，目睹艺坛闻人趣事，时有感悟之言，发人深省。他有家学渊源，又得名师指授，作为海派传人，已崭露头角，是一位出类拔萃、精力旺盛富的画家，前途不可限量。

<div align="right">潘耀昌　2011 年 5 月</div>

 龙海兄画画有激情，无论是山水还是花鸟，都是潇洒自如，可见他创作时的状态还是非常投入的，也由此可见他对于绘画艺术非常热爱。

 中国画历史悠久，积淀丰厚，在当代的发展也是多元多样。写意一路，才人辈出，各擅胜场，形成了百花齐放的绚烂局面。龙海兄擅长此道，多年的实践，由花鸟而山水，倒也一脉相承。清新而讲究细节，在注重画面的抒情性和完整感的同时，强调诗意的阐发，所以，画来颇具情趣。虽然他的画并非一挥而就的，但却让人有一种流畅和惬意地感受，这是难能可贵的。

<div align="right">陈翔　2011 年 5 月</div>

 在这个世界里，袁龙海先生好像找到了自己的最佳结合点，他既是一个画家，因为有着几十年来充分的实践经验，所以他评论一幅画的角度更显得与众不同，往往有一种亲身感受在里面。又因为，他又是一个资深编辑和评论家，所以对中国画的创作，有一定的形而上的引领和追求，无论在意境的营造、画面的布局、笔墨的运用方面都显得十分精到，所以，他获得成功是预料之中的事。

<div align="right">王震　2011 年 11 月</div>

 袁龙海凭借着与生俱来的艺术天分和后天系统的勤奋学习，长期的实践，深深地领悟中国画形神兼备的要旨，是一位在中国画传统艺术长河里的传承者，又是一位有着创新意识的当代画家。他对中国画线条、墨韵、章法落款等等要数都十分讲究，对中国画老庄哲学的追慕，既体现在他的文章中，有充分地反映在他的画风上，呈现出一种平淡天真、清新飘逸的艺术韵致。他的荷花，是他近十年看来反复描绘的题材，把握了一种难得的"圣洁"之韵，成为他精神载体，也折射出他"清澈忧郁、丰富磊落"的人格魅力，是一个富有激情、灵性、诗情的艺术家。

<div align="right">汪观清　2010 年 9 月</div>

 东坡有言"以境界之奇论，则画不如山水；以笔墨精妙论，则山水不如画"，以此语论袁龙海之书画创作，也是最为恰当的。龙海的花鸟、山水、书法，皆以清空放荡之笔写自然之景，赋以人性之美，温婉清新，超乎象外。龙海亦善文，所记书画家小品，谈书论画，兼叙友情，如行云流水，又富有画境。书画文三者兼通，互为渗透，

演为新腔别调。东坡又言"诗中有画，画中有诗"，读龙海书画文藻，又何尝不是如此。

<div align="right">郑重　2010 年 10 月</div>

袁龙海先生供职于市文联的刊物，经常撰写有关艺术的文章，舞文之外却也"弄墨"，喜画国画花鸟、山水。他的生存状态倒和古代文人有几分相似：公务之外画画以寄托闲情。

龙海的画逸笔草草，生动潇洒，有很强的书写性。书写性往往会减弱画面的真实感和客观对象产生距离，却有可能因此而获得思想的自由，可以借题发挥、寄情抒情，淋漓尽致地表达自己的主观感受，并引发观者的共鸣。

古代那些没有把画画当作正事的文人，却形成所谓"文人画"并载录史册。今天当然已经没有了"文人画"的时代环境。但龙海在高速发展的物质社会中，以中国书画而寻求心灵的宁静，却是一份可贵的追求。

<div align="right">王劼音 2010 年 12 月</div>

袁龙海的绘画属于写意花鸟一派，这一画风的显现，自然是由造境而生的灵韵妙意所致。……早在多年之前，袁龙海便已具备了写意花卉的创作功力。这自是得助于他一向重视的善于书法用笔之故，他信奉书法用笔在绘画创作上的概一当十逸笔疏疏的线条之美，故而，不论是大幅巨幛，还是盈尺小品，龙海皆信手拈来。更因他有谙熟施彩，而使整个画幅在气息流动中，多有一种无声之韵。

<div align="right">刘一闻　1998 年 6 月</div>

认识袁龙海先生已是十几年前的事了。那是在一个"徐悲鸿艺术研究会"的活动地点，当时碰见郑重会长，经他介绍才知晓站在一旁的袁龙海大编辑。

九十年代末袁正在筹备一本他的国画小册子，提出让我请家母陈佩秋为他书"袁龙海画集"五个字。记得家母玩笑地说："袁龙海，只差袁世海一字。"后来袁送了一本画册，我转交了家母。那时袁还服务于《劳动报》，后又供职于市文联主办的《上海采风》杂志社。

半年前，他提议约见家母作采访，并要以问答的形式写一篇专访。我觉得这是公事，请他直接与家母联系，并给了他家母的私人电话号码。不久便听他告知：家母在电话上讲得很投机。但似乎未约定他造访的时间。此时，袁拟了十多个问题的草纲，要我先看内容可否，我认为是一些令家母兴奋的话题。于是，我受托将草稿打印下来送家母过目。不久后，我又出面约家母一个采访的时间。那天正巧是周六，家母一时兴起，就在电话上说"下午三点请他来吧"。待她话音一落，我收线即刻就告诉了袁。不想他正在午睡，但为了不错过这个机会，只能放弃被打断的睡意。我本可以置之事外，然因老母亲的吩咐，就提前去了她的寓所。袁在我之后携妻而至。从整个没有冷场的对话中，他们扯了很远，我竟然旁听了长达三个多小时。

又过了一段时间，袁完成了他的访谈录。将此发到我的信箱，由我打印一份送家母审阅。直到袁的文章见了《采风》杂志，我又照他所嘱将这本杂志送往老母亲家，此事才算正式了结。上月，我从袁的电话中得知他即将出版自己的文集，需要我提供百字。由于我暂时探访国内家人，实感文思枯竭。只有根据发生的故事写一点，以慰著者之盼。

<div align="right">迟小　2010 年 12 月</div>

读同门袁龙海兄的近作，意境静谧，构成简练，笔墨虚淡，色调飘忽。有可谓南田所云："寂寞无可奈何之境最宜入想。"此不就是文人写意画理论汲汲于此的那一类吗？相对于当今满纸莫名其妙的满塞"黑画"大作，我则品味到一种平淡悠远的意境。

<div align="right">李志坚　2004 年 5 月</div>

萃涣堂袁龙海常用印

袁

药翁

秋声馆主

天籁之音

默契自然

袁龙海印

守道不封己

龙海

生肖印龙

龙海

与自然之妙有

龙纹

上下求索

写心

择交如求师

龙海

＊ 万分感谢刘一闻、孙慰祖、徐谷甫、阮雍军、何积石、吴承斌、林墨、张之发、孙佩荣、沈鼎雍、郑小云、朱鸿生、李志坚、徐庆华、张炜羽、李唯、唐吉慧诸位先生为我制印（以年龄为序）。

佛像

袁

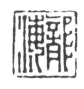

龙海

小海

栖云

皈依

萃涣堂

宾翁传人

舍利子

古心如铁

龙海

能婴儿

海涣斋

千鹤

乘物游心

萃涣堂

艺海留真

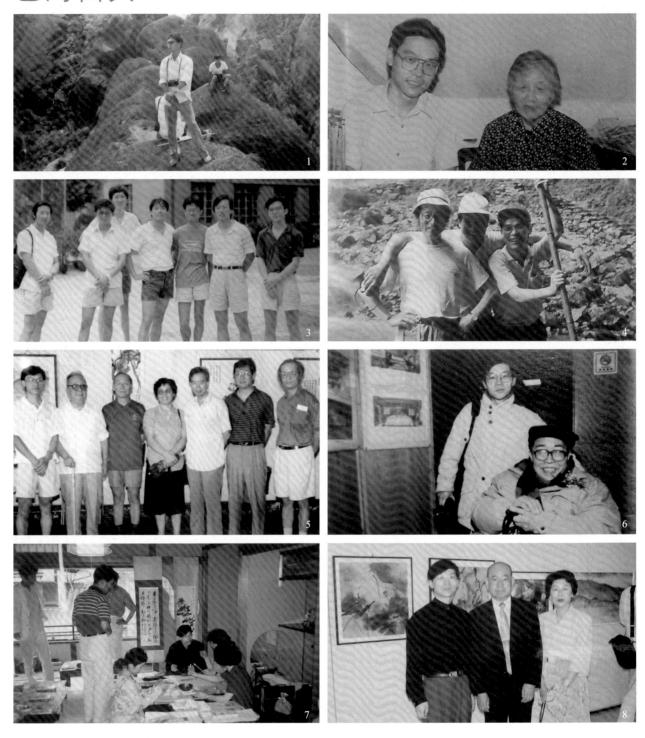

1. 1982年，借助竹竿手脚并用，爬上了黄山天都峰　2. 1985年师从顾飞先生画山水，此为九十年代初在先生寓所合影　3. 1989年，上海美院国画系代系主任施忠平（右二）与我们班的部分同学在操场上　4. 1989年，与方攸敏、刘一闻在雁荡山大龙湫　5. 1991年《龙海画展》在长宁文化馆举办，新民晚报、上海电台等多家媒体报道。从左至右为袁龙海、蔡纯新、顾炳鑫、吴玉梅、邱陶峰、韩天衡、方攸敏　6. 1997年，在韩尚义从艺六十周年画展上作采访后合影　7. 1998年在日本"下吕书道院"授课场景　8. 1998年赴日本名古屋参加"98日中现代美术交流展"，与日本藏家在自己的作品前

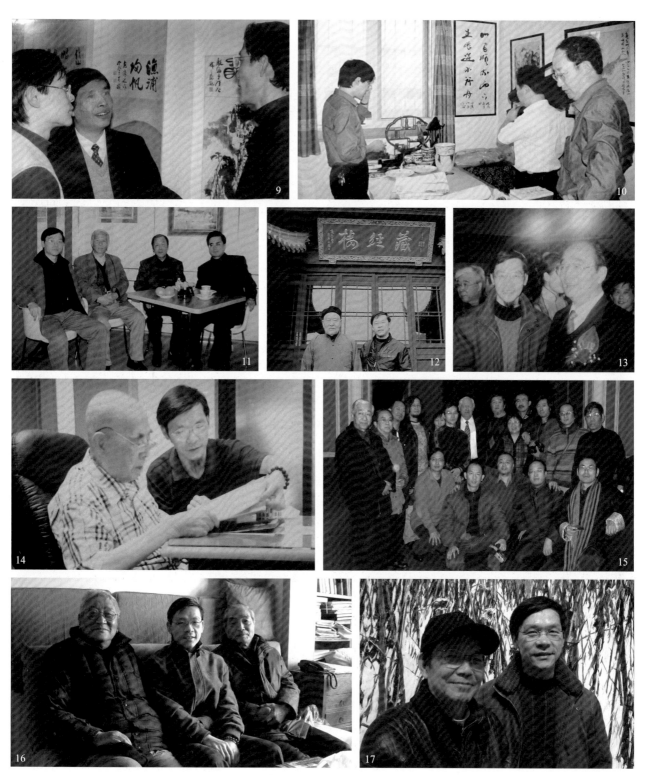

9．2000 年，"东海堂"举办《袁龙海水墨展》，与吴申耀、徐龙森交谈　10．2002 年，上海教育电视台编导张谦至长峰寓所采访，"无声之美韵——袁龙海的国画艺术"随后播出　11．2001 年，策划举办《趋势·传统·现代》联展，与廖炯模、沈天万合影于大剧院新汇艺术中心　12．2003 年，荷系列作品被法藏讲寺收藏，与大和尚觉慧合影　13．2005 年，应邀参加在北京京城大厦的"世界水日百人会"活动，与原文化部副部长高占祥合影　14．2006 年，在程十发先生的 "三斧书屋"听大师谈艺　15．作为《水墨中国》2007 俄罗斯中国文化节中国书画家邀请展画家赴俄罗斯，此为全体同仁与列宾美院院长洽尔金交流后的合影　16．2008 年，向画坛大家汪观清、韩和平讨教连环画创作　17．2009 年，与方增先老师在上海美术馆

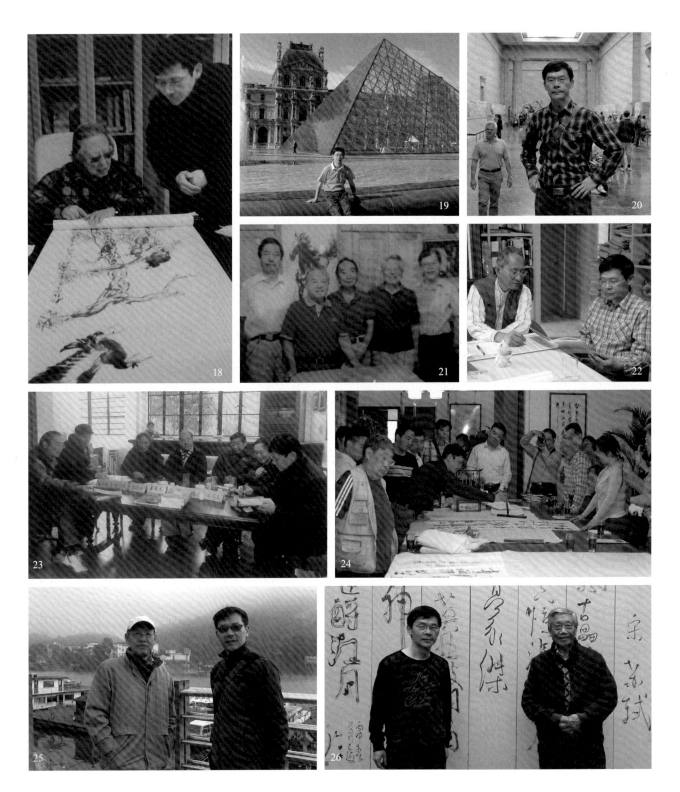

18．2010 年向陈佩秋先生讨教书画同源　19．2012 年《笔下情源——袁龙海美术评论集》通过国际导游赠送罗浮宫，在罗浮宫外留个影
20．2013 年在大英博物馆留影　21．2010 年，采访徐悲鸿艺术研究协会专家学者，从左至右杨南荣、王震、张舒予、郑重、袁龙海
22．2011 年在深圳张大千侄孙——张之先工作室，感受"大风堂"艺术魅力　23．2013 年，沈天万、陈巨源、夏葆元、仇德树、朱国本、
吴晓明等师友参加《笔下情源——袁龙海美术评论集》签名售书　24．2013 年"魅力七宝缤纷五家"展上，与前辈师友郑重、陈巨源、沈
善增等唱和挥毫　25．2015 年，上海民盟书画院在黄山巡展、写生，与书画院顾问"戏痴"刘子枫先生在深渡码头　26．好久未见美院老师，
2016 年凭撰写陈家泠小传时，在贵都饭店采访并观摩其书法

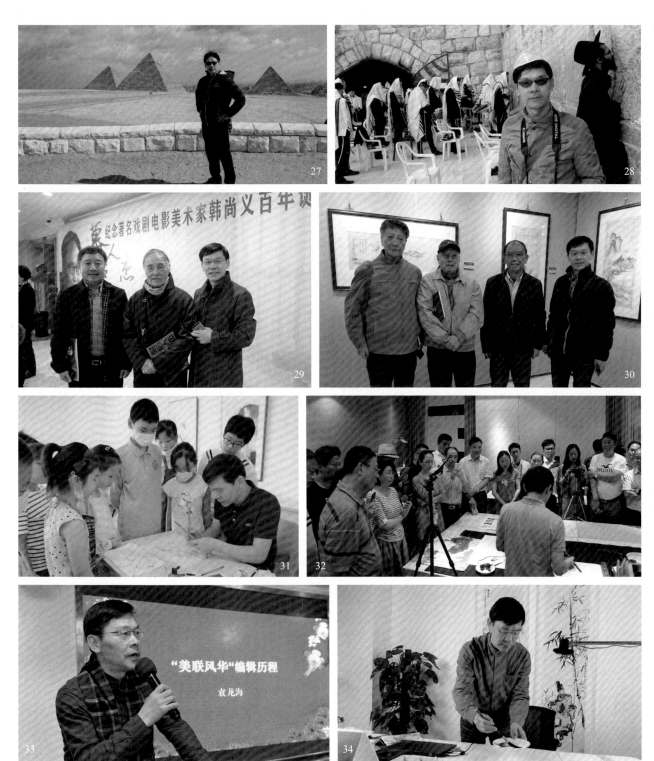

27．2016年，在埃及金字塔遗址前　28．2016年，在耶路撒冷古城走"苦路十四站"，头戴白色礼帽在"哭墙"感受以色列文化　29．2017年，协助上海电影家协会筹办纪念韩尚义百年诞辰活动，与著名舞台美术家周本义、韩生合影　30．2017年，协助上海文史馆策划"粲然古色渊乎古声——纪念顾飞百十诞辰"活动，与师友（从左至右）邓明、王克文、肖海春合影　31．自2016年始，在"天衡艺校"传授中国画，此为2019年的课堂一幕　32．2019年，在漕河泾科技园主讲"海派文化一堂课"　33．在2019年的上海民盟年会上，交流《美联风华》编辑思路　34．2021年，在"学哉嘉定"网络公开课上演示国画技法

后记

　　自疫情爆发已是第三个年头，三年来倒是安下心来画了不少画，有一些，画出自己的所思所感所见，有所突破，2021年年底忽有出版的愿望。所幸得到市文联原党组书记杨益萍先生引荐，画集有缘出版，铭感不已。

　　记忆中从六岁始，我的涂鸦之作常常因同学的喜欢而被讨了去。读小学阶段，临摹过《工农兵形象》，还有整部的《渡江侦察记》《铁道游击队》等连环画，书法从临摹《新字帖》、柳公权《玄秘塔碑》起步。可以说，我钟情于书画艺术完全出于本性使然。

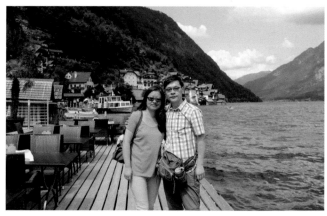

2015年夏，与妻子在奥地利哈尔斯塔特留影

　　上初一时，我进入了成人绘画视角，源于"文化大革命"后复出的外公——著名戏剧电影舞台美术家韩尚义，有一天，他留给我一本批判"四人帮"漫画集。在上世纪70年代末，我被流行的精美挂历中的国画所吸引，在道林纸上临摹任伯年的《田园归趣》、华三川的《李清照》，十分可笑，当时十六岁。正式进入书画创作，是从陆续得益于方攸敏、顾飞、韩天衡等业师的指授开始的。直至考入上海大学美术学院，又得到俞子才、顾炳鑫、陈家泠等海派名师的教诲。

　　如果以报刊上第一次发表绘画作品之日算起，从艺已有整整四十年。在我人生即将步入"耳顺"时，汇集整理这些水平不一的画作，给自己做个总结，并不是如李渔所谓"唱沙作米，强凫作鹤"，不过是记录当时的一腔激情，遵从"内在需要"。我在四十岁时，认识到自己在艺术上哪一个领域能做得更好。

　　在我心中，艺术时如冬虫夏草，时如黄芪党参，无论精神层面还是实体肉身，有着驱病扶正、妙不可言的作用。大化迁流，韶华白首，我对艺术所思所想，离不开近十几年来游走于世界各大博物馆、美术馆后的与时进替。对艺术的感悟，也是忽明忽暗，忽得忽失，唯有一点从未改变，乃是老庄默契自然、精神逍遥的追求。

　　写此后记之时，也正是年初我左眼视网膜脱落，手术初愈再生第四十五日，其间一直处于半梦半醒状态。不禁想起师祖黄宾虹，关于学画者"自成一家"非超出古人理法之外不可，须经历"三眠三起"论断，所谓："既知理法，又苦为理法所缚束。庄子《齐物论》言蝴蝶之为我，我与蝴蝶，若蚕之为蚁，卵化之后，三眠三起，吐丝成茧，缚束其身，不能钻穿脱出，即甘鼎镬。栩栩欲飞，何等自在。学画者当作如是观。"（裘柱常著《黄宾虹传记年谱合编》第209页）其寄身于笔墨意向，会心艺术真谛，是学养使然，是追求使然。真可谓艺海之无涯！

　　九十一岁汗老（观清）慨然题"乘物游心"，恩师韩天衡拨冗题"大觉大梦"，语句皆出庄子，得两位海派大家的肯首，感佩不已，为敝著生辉不少。另外，著名画家韩硕先生在主题创作的间隙中赐序，两位前辈挚友张光武、过哲峰，一一为敝人作文，多有褒扬之词，寸心不尽言表。我把生命中珍惜的良师益友郑重、夏葆元，及已故作家蒋丽萍老师十几年前写的美文一起编入，奢望读者了解我的另一段难舍艺缘。

　　近几年来，家事都依赖内子，她默默付出，才使我得以安心书画创作、写作。还要感谢挚友吴鸣放老师及上海文化出版社为此书出谋划策，同事陈惠东的精心设计等等。在此一并感谢！

　　也雅望同道方家不吝赐教。

<div align="right">袁龙海
2022年3月31日于海上萃涣堂南窗</div>